2019 POSTGRADUATE WORK COLLECTION OF ACADEMY OF ARTS & DESIGN, TSINGHUA UNIVERSITY

2019 清华大学美术学院毕业生作品集

研究生

清华大学美术学院 编

中国建筑工业出版社

清华大学美术学院
Academy of Arts & Design, Tsinghua University

编委会

主任：鲁晓波　马　赛

编委：（按姓氏笔画为序）

马　赛　王小茉　文中言　方晓风　白　明　任　茜　苏　丹　李　鹤　杨冬江　吴　琼　邱　松
邹　欣　宋立民　张　敢　陈岸瑛　尚　刚　赵　健　赵　超　洪兴宇　原　博　徐迎庆　郭林红
董书兵　鲁晓波　曾成钢　臧迎春

主编：杨冬江

副主编：李　文　刘润福

编辑：（按姓氏笔画为序）

丁　媛　王　秀　王　清　韦定云　田小禾　丛　犇　朱洪辉　刘天妍　刘　晗　刘　淼　许　锐
苏学静　杜　盈　肖建兵　吴冬冬　张　维　陈　阳　周傲南　钱　旻　董令时　樊　琳　潘晓威

FOREWORD

序

打开作品集如同旅行一般,即将出发进行一次对"美术"的探索之旅,去体验新功能创新、新科技新材料的应用,去感受当下这个时代年轻人求新的立意和鲜明的艺术视觉魅力。

这趟旅行需要按专业方向来划分旅行指南,带您回味 2019 年 5 月至 6 月期间在清华大学艺术博物馆和清华大学美术学院展出的 2019 届硕士研究生和本科生毕业作品展中,来自各系室 176 名硕士生、251 名本科生(含 13 名数字娱乐设计二学位毕业生)的毕业设计和创作作品。旅行中会随着不断深入的过程,产生新的感悟与体会,既有历史怀旧,又有故事探索。

对作品的欣赏一定会追溯学院的历史,1999 年原中央工艺美术学院加盟清华大学,时至今日已是第 20 个春秋。回首建院六十余年以来,伴随国家初建、腾飞与发展,清华大学美术学院在不同时期都为国家文化经济建设做出了特殊贡献,谱写了绚丽的爱国乐章。今年是学院加盟清华大学二十周年,以学校"三位一体"人才培养战略为目标,在新的高速发展阶段,在众多优秀学科的学术环境中,我们始终秉承优良传统,站在时代的新高度,在艺术与科学的融合创新征程中不断砥砺前行,本届毕业作品是又一次成果的集中彰显。

同学的作品反映这个时代,每个作品诉说每个人的故事,同时也需要我们去探索新事物。新媒体的时代早已经到来,交互性与即时性,海量性与共享性,多媒体与超文本,人工智能、大数据、区块链等新技术深刻影响着人类生活的方方面面。学院通过毕业作品的展示进一步健全多学科协同创新体系,推动艺术与科学、实践与理论的交叉与融合,努力培养更多符合新时代要求的创新高端人才,以此立足于世界一流的著名美术院校之列。

欣赏毕业作品集不仅是观者的探索之旅,更是每一位老师,每一位同学,每一位工作人员人生经历的精彩记录,旅行令人难忘,依依不舍,流连忘返。

清华美院与大家并肩前行!

清华大学美术学院院长

2019 年 6 月

PREFACE

前言

今年正值中央工艺美术学院并入清华大学二十周年。一路走来，学院始终秉承融汇中西、贯通古今、继承传统、面向当代的理念，积极构建多学科协同创新体系，推动艺术与科学、设计与美术、创作与理论的交叉融合，拓展国际化发展道路，努力培养素质全面的艺术人才。

2019清华大学美术学院毕业生作品展既是青年学子们艺术成果的一次集中展示，也是清华大学美术学院深化"双一流"建设发展的一次检阅。展览共汇集了染织服装艺术设计系、陶瓷艺术设计系、视觉传达设计系、环境艺术设计系、工业设计系、工艺美术系、信息艺术设计系、绘画系、雕塑系、基础教研室共10个培养单位427名本科及硕士毕业生的作品1600余件。这些崭露头角的青年学子富于天赋又踏实勤奋，研究性与批判性并举，他们的作品展现了艺术与设计新生代勇于推陈出新、彰显个性的创新思想，呈现了理论探索和艺术实践紧密结合的研究范例。

青出于蓝而胜于蓝。纵观本次毕业作品展，我们欣慰地感受到这些精彩纷呈的艺术创作中对传统所抱有的深深敬意，这是学院深厚的艺术积淀和风格特色薪火相传的体现；我们也清晰地观察到人工智能等先进科技正不断地与艺术创作产生碰撞和融合，这是打破专业壁垒，突破学科界限，艺术与科学相互借鉴的积极尝试；我们更加高兴地看到服务于社会、服务于生活的创作理念充分地融汇于这些毕业作品中，体现出他们所具有的将个人创作与社会发展、时代进步主动关联的担当精神。

这些毕业作品在传递出一种蓬勃艺术创造力的同时，也浸润陶养着更多清华的莘莘学子，丰富着更为多元开放的校园文化。鲜活的艺术创新与冷静的学术思考是前行的要素，毕业作品是艺术征程中的一个里程碑，也是更创新、更国际、更人文、更从容的清华学子迈向人生广阔天地的一个崭新出发点。

清华大学美术学院副院长

2019年6月

CONTENTS

目录

序　鲁晓波	FOREWORD　Lu Xiaobo	
前言　杨冬江	PREFACE　Yang Dongjiang	
染织服装艺术设计系	DEPARTMENT OF TEXTILE AND FASHION DESIGN	1
陶瓷艺术设计系	DEPARTMENT OF CERAMIC DESIGN	31
视觉传达设计系	DEPARTMENT OF VISUAL COMMUNICATION	39
环境艺术设计系	DEPARTMENT OF ENVIRONMENTAL ART DESIGN	75
工业设计系	DEPARTMENT OF INDUSTRIAL DESIGN	99
工艺美术系	DEPARTMENT OF ART AND CRAFTS	119
信息艺术设计系	DEPARTMENT OF INFORMATION ART & DESIGN	129
绘画系	DEPARTMENT OF PAINTING	163
雕塑系	DEPARTMENT OF SCULPTURE	183
基础教学研究室	BASIC TEACHING & RESEARCH GROUP	195

DEPARTMENT OF TEXTILE AND FASHION DESIGN

染织服装
艺术设计系

主任寄语

2019年草木葱茏的清华园里，十分高兴地看到你们都成为了更优秀的自己。在过往的岁月中，多少晨曦中的苦读，夜幕里的深思；多少教室里的聆听，操场上的奔跑；又或者，多少失败的苦涩，成功的喜悦？我们相信，过去的每一个平常日子，都将是你们金色的回忆——清华园的青春记忆。

你们是染织服装艺术设计系这个大家庭的一员，众多杰出的先生和学长是我们系宝贵的财富，也为后来学人树立了榜样。离开学校后，新的环境将带来新的机遇，也会带来新的挑战。大学培养的是你们逐渐形成并完善的思维能力，是勇于探索的创新精神。愿你们始终保持思考的能力，有思想就会目标明确；有思想就会内心充实；有思想就会坚韧不拔。思想的形成需要有丰富的经验与见识，需要长期地积淀，需要不断地自我学习。不断学习就可以不断拓宽思想的广度，而保持思考可以不断加强思想的深度。信息化时代，希望你们不要陷入信息碎片的泥潭，使自己的思想变得凌乱而肤浅。希望你们在自我学习和思考中不断打磨思想的刀刃。

希望你们记住，染服系永远是你们温暖的家，你们的老师就在这里。当你需要帮助的时候，当你想要分享的时候，记得常回来看看。我们会竭尽所能为你们提供帮助，满怀欣喜分享你们的成功。因为，你们的成长就是染服系的成长。未来的日子里，染服系不会成为你们的过去，而将是继续陪伴你们成长的精神家园。

子曰："己欲立而立人，己欲达而达人"，衷心希望美好的你们，也能为世界带来更多美好。

染织服装艺术设计系 DEPARTMENT OF TEXTILE AND FASHION DESIGN

白洋　沧海一粟

指导教师 – 贾京生

本次毕业设计为一组运用仿生设计对海洋微生物进行模仿的现代纤维艺术作品。设计主题"沧海一粟"在此指代海洋微生物。每一个微小的海洋微生物都具有完整而精妙的构造,有些甚至比宏观世界中的生物还要精美,值得用艺术眼光去挖掘和表现。

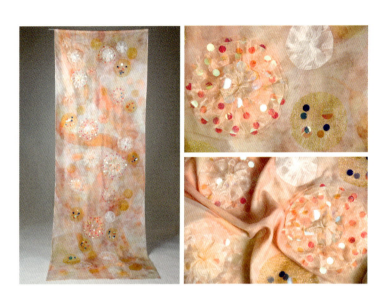

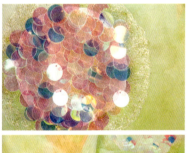

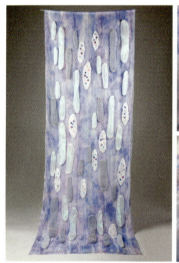

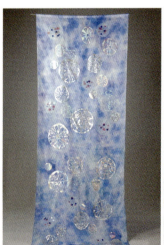
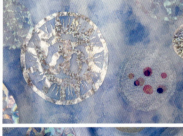
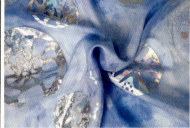
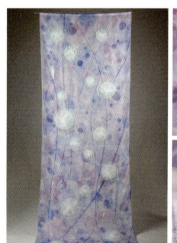

染织服装艺术设计系 DEPARTMENT OF TEXTILE AND FASHION DESIGN

张灿　融

指导教师 – 张宝华

《融》放大清代彩瓷微妙的色彩变化与质感特色，提取其柔和多变的晕染色彩以羊毛毡工艺、刺绣工艺等染织工艺手法，诉说着清代彩瓷中色彩的融合与质感的转化，传递出细腻温厚而沉静悠远的视觉感受。

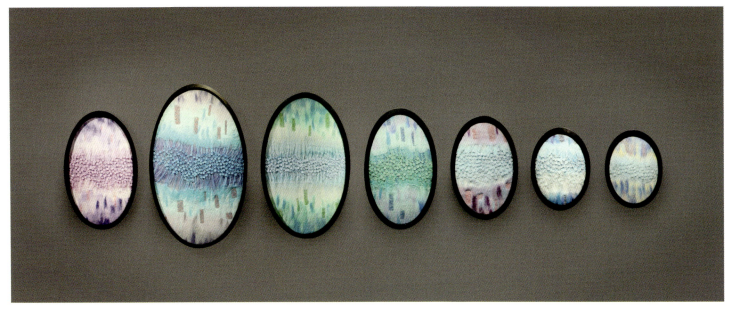

| 染织服装艺术设计系 | DEPARTMENT OF TEXTILE AND FASHION DESIGN | 邢安妮　四季豆喵 domeo | 指导教师 – 张宝华 |

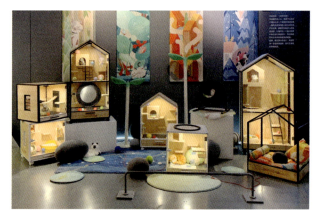

本组作品以"四季豆喵"为主题，以猫为主人公，猫是可以给这个嘈杂社会一个安静空间的动物，猫的生活空间跟人的生活空间产生交集，猫更可以映射人的生活态度，以猫作为一个最小的用户单位进行降维设计，来诠释染织对于未来家居的赋能。希望带来一份自然而温暖、现代又摩登的宠物家居布置灵感。

| 染织服装艺术设计系 DEPARTMENT OF TEXTILE AND FASHION DESIGN | 贺爽　Touch | 指导教师 – 肖文陵 |

作品以家庭中丈夫与妻子的感情牵挂为出发点，将丈夫的旧男装改造为妻子日常穿着的服装。用服装作为可触及的纽带，体现家庭中独立又温暖的女性形象。

染织服装艺术设计系　DEPARTMENT OF TEXTILE AND FASHION DESIGN

于子轩　世界的尽头是另一个世界

指导教师 – 陈燕琳

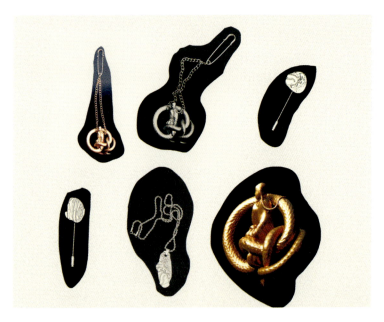

从辛追T形帛画笔者了解到楚汉古人的思想流向与审美体现，他们对生死轮回的重视以及面对生死的原始主义情怀。将设计主题定为"世界的尽头是另一个世界"，整个系列意为表现生命的轮回与时间的流性。汲取中国传统服饰中方圆天地之思想，宽大的廓形，将如对襟、交领等中式传统服装元素，与当代流行服饰结构元素解构重组，图案方面以帛画图案为初始纹样，在服装整体风格基调内进行点线面的抽象化设计，工艺采用这个传统手工艺，刺绣、编结、雕版印花等。

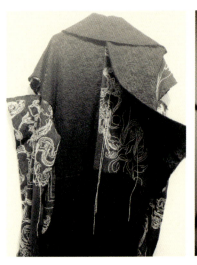
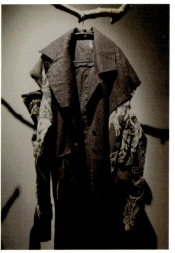
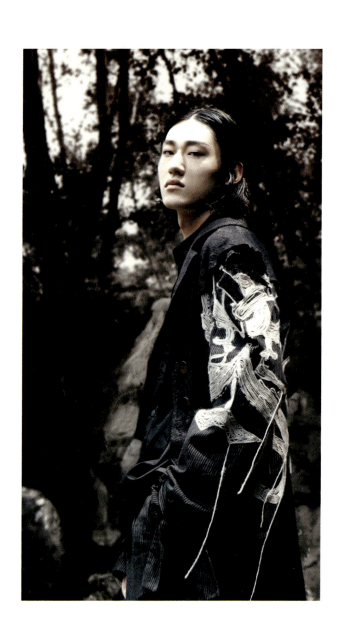
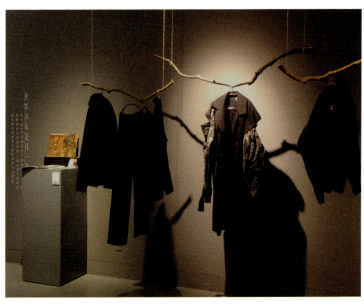

染织服装艺术设计系　DEPARTMENT OF TEXTILE AND FASHION DESIGN

王开羽　One Night in Beijing

指导教师 – 李薇

以传统京剧剧装工艺为灵感的服饰设计。

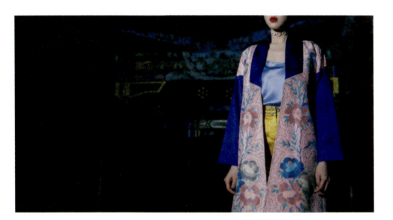
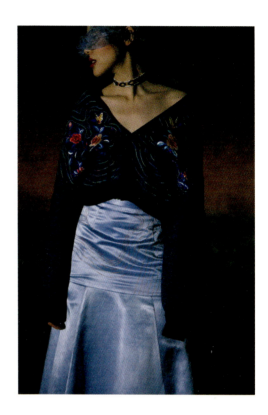
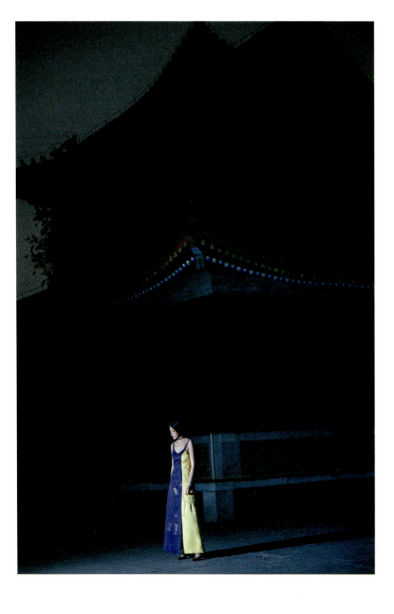
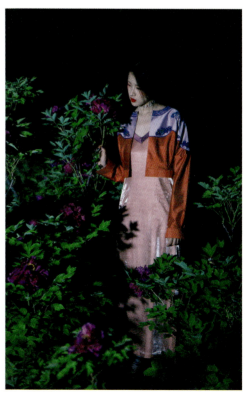

| 染织服装艺术设计系 | DEPARTMENT OF TEXTILE AND FASHION DESIGN | 金泳萱　疾风 | 指导教师 – 李薇 |

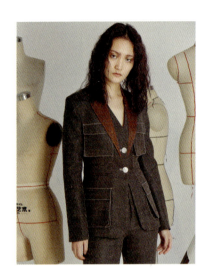

系列成衣呈现中性风格，硬朗、英气，局部使用解构手法，目标人群为25~35岁具有独立精神、追求独特小众时尚品位的"新女性"，面料主要采用纯手工泥染的纯棉麻面料，带有手工的温度。色调以黑色、深咖啡色为主。

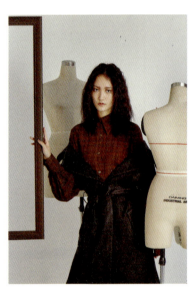

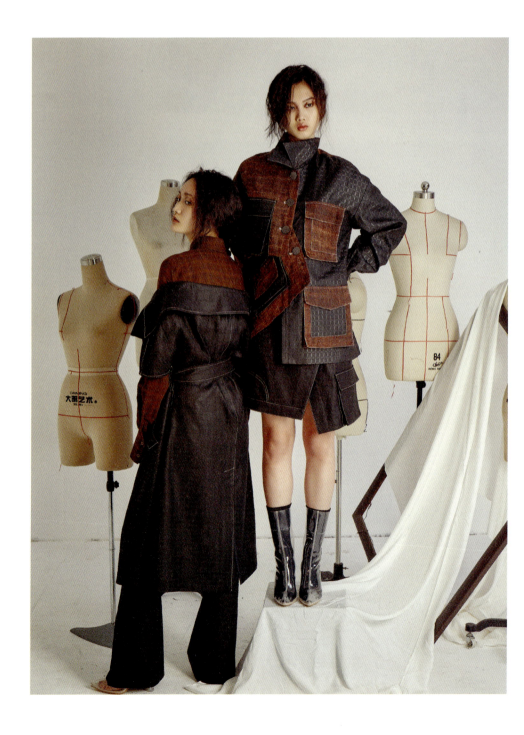

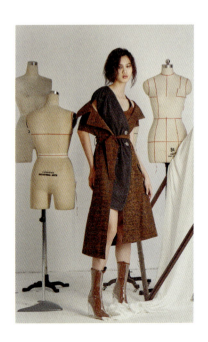

| 染织服装艺术设计系 | DEPARTMENT OF TEXTILE AND FASHION DESIGN | 王雨凡 Subverters | 指导教师 – 肖文陵 |

Subverter 是利用新技术、新思想颠覆现实服装形态和设计方式，是人与机器和谐共生。系列中采用针织和 3D 打印两种设计手法相结合，试图在极软的针织和极硬的 3D 打印中找到平衡点进行设计。用 3D 打印颠覆针织服装造型，透明感的织造方式也颠覆了针织的厚重感。两种设计手法都是增量设计，可以实现设计过程中的零浪费。

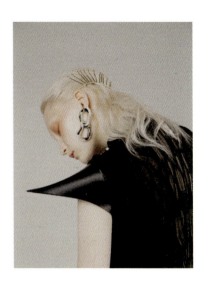
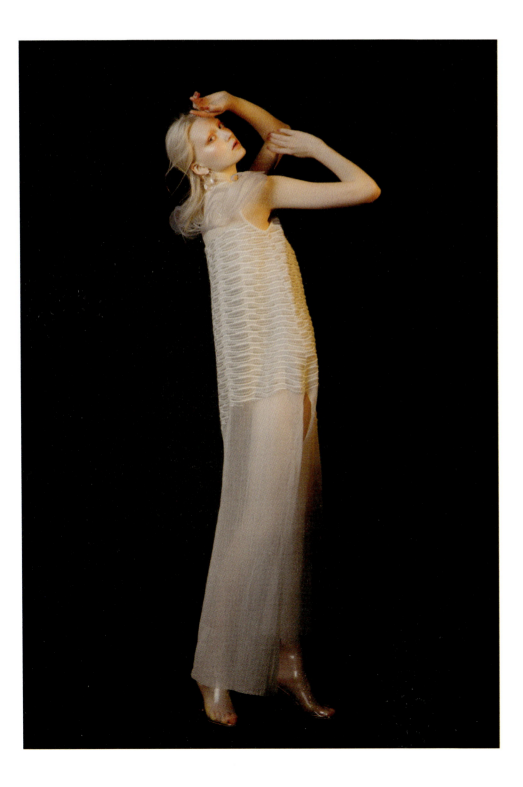
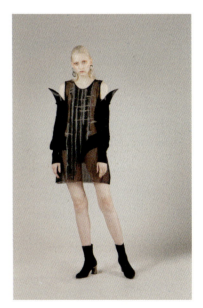

染织服装艺术设计系 DEPARTMENT OF TEXTILE AND FASHION DESIGN 陈佳陶　永无岛　　指导教师 – 臧迎春

永无岛的概念来自于童话，在永无岛上的人永葆儿童的纯真、自由和快乐。作品通过柔性电子技术与服装结合，能够实时监测身体体征，针对 0～3 岁的儿童，并辅以亲子装的趣味设计，让孩子随时随地得到健康和安全的保障。

染织服装艺术设计系　DEPARTMENT OF TEXTILE AND FASHION DESIGN　　索菲娅　Hertz　　指导教师 – 赵超

The aim of this project is to create a garment with embedded technology to alter the negative and stressful emotional states to reach a state of well-being through the beneficial use of low frequency music. Frequency is the core concept of the project, since it is related with heartbeats and music. The low frequency music was adopted to influence the heat beats. Therefore, the anger is relieved by using music which frequencies help to reach a calm emotional state, while sadness with ones that allow to reach a joyful emotional state.

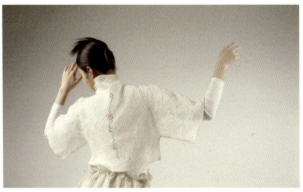
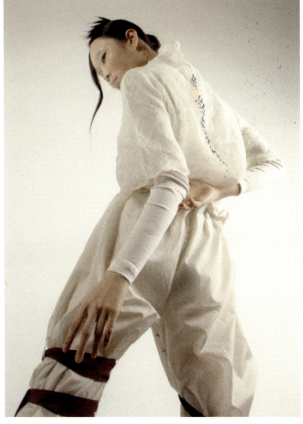
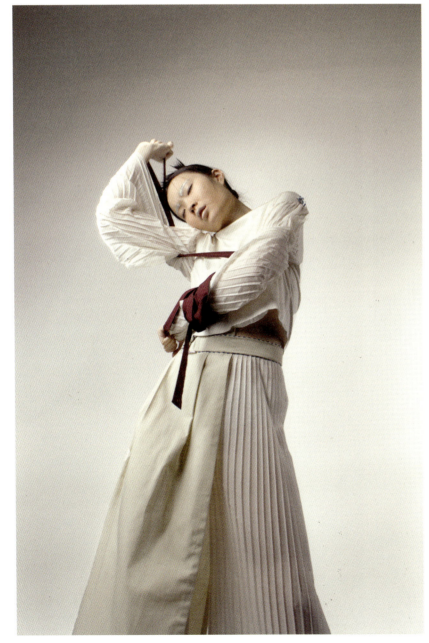

纳麦 Rrriot

染织服装艺术设计系 DEPARTMENT OF TEXTILE AND FASHION DESIGN

指导教师 – 王悦

This master thesis project aims to create a fashion product that can make society aware of the immoderate growth of social media and the changes, they are making in the general behavior and in the way of building social relationships, especially among young people. It is therefore a transversal project between fashion and communication, being fashion historically an instrument through which we have always tried to communicate a message, be it cultural, social or economic.

"Know by Wearing" is the title of the thesis I developed during the academic year at Tsinghua University. The investigation of today's contemporary society has led me to question the way in which society approaches the intrinsic knowledge of the reality that surrounds it. The final aim of the collection is to "force" people to feel the need to wear and "touch" clothes to get to know them. Making the society aware of the fact that the informations we obtain through sight are not sufficient and are often misleading and incorrect. The alteration of perception was used to achieve this aim modifying the materials, shapes and functions of garments.

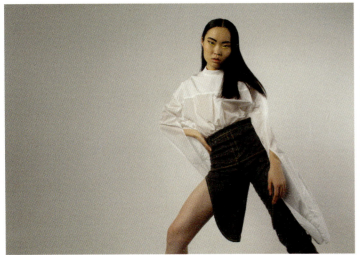
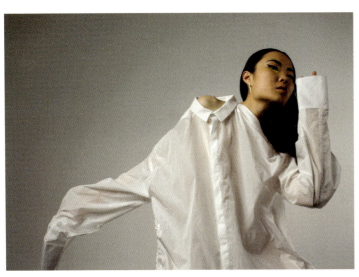
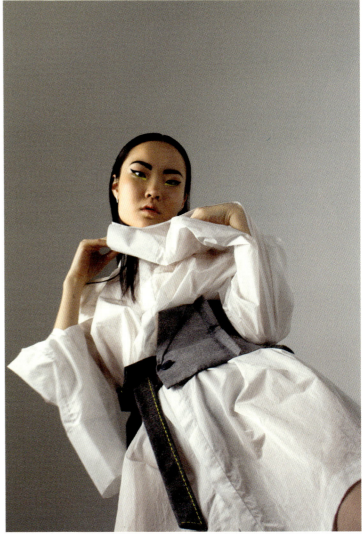

| 染织服装艺术设计系 | DEPARTMENT OF TEXTILE AND FASHION DESIGN | 黄雅兰　谐音百趣 | 指导教师 – 张宝华 |

谐音文化在中国传统文化观念中有广泛的群众心理基础。作品从谐音文化出发，分别从福、禄、寿、喜四个主题中各取一词，探索谐音文化在室内纺织品设计中的新形式。愿谐音能引发观者共情的感受，事事顺遂，和谐美满。

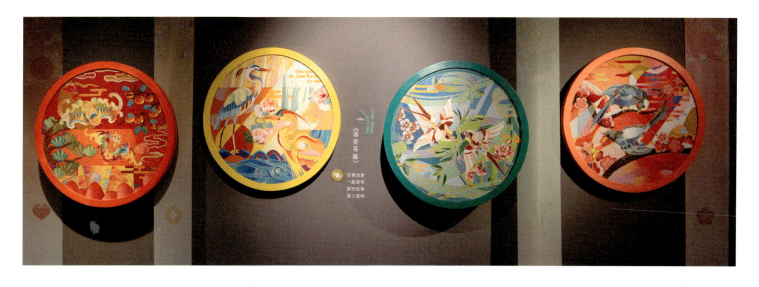

| 染织服装艺术设计系 DEPARTMENT OF TEXTILE AND FASHION DESIGN | 回洋洋　长生 | 指导教师 – 李薇 |

此系列的设计主题为《长生》，以图案的装饰性为主，将梅派女蟒中波浪形滚边上的"云鹤纹"运用到现代女装的设计当中。

染织服装艺术设计系　DEPARTMENT OF TEXTILE AND FASHION DESIGN　蒋一帆　绿野　指导教师 – 贾京生

作品选用多种类型和质感的线型纺织材料进行手工制作，以纤维艺术的形式展现了一幅由草地、山丘、群山、云气组成的抽象画面。取山丘层峦叠嶂的起伏节奏，抽象为曲线结构，构成画面的整体布局，纬编法、栽绒法和立体编织发等不同编织技法的运用来增加画面的肌理质感和艺术表现力。

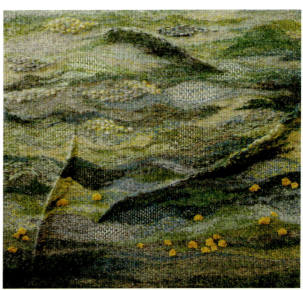
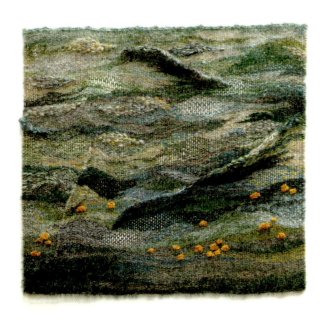

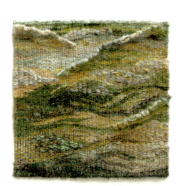

染织服装艺术设计系 DEPARTMENT OF TEXTILE AND FASHION DESIGN

马思卉　生生

指导教师 – 李莉婷

一生为始，二生为衍。五正、五间，是谓色之生生不息也。

始为本源。色彩上，以妆花常用地色石青、绛红、金黄指代本源色彩，给人纯粹的原色感受。

衍是生长、是变幻，说的是色的无穷无尽。运用妆花配色方法如二晕：古铜、紫；三晕：秋香、古铜配鼻烟等表达妆花用色的丰富性。演绎清代云锦妆花色彩的当代魅力。

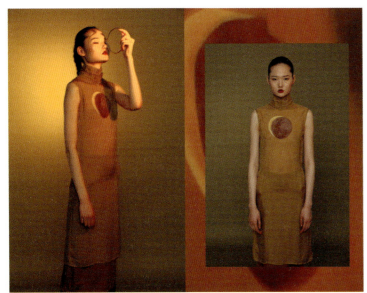

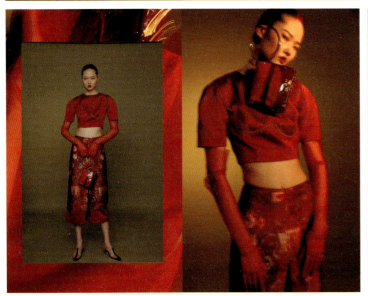

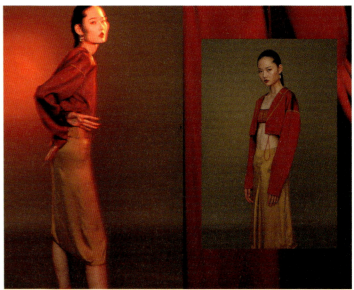

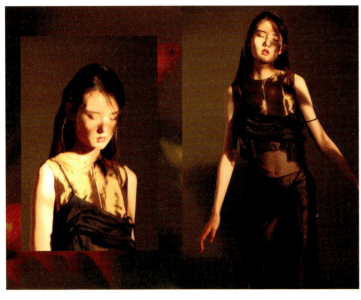

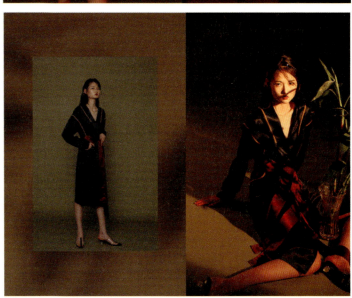

染织服装艺术设计系 DEPARTMENT OF TEXTILE AND FASHION DESIGN

石婧　流言羞避

指导教师 – 臧迎春

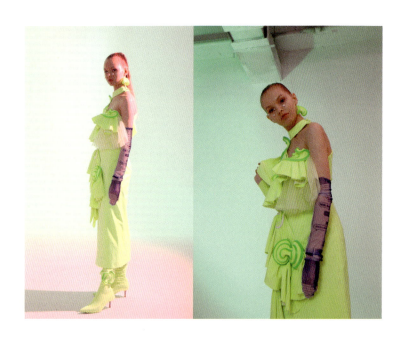

在纷杂的网络环境下，屏幕背后的人似乎没有自我思考方式，跟着一波又一波热闹的网络暴力热潮彰显着个人"时尚特性"。我幻想着在此复杂又自由的互联网空间时代能不能也有这样一丝安全"羞避"空间。人们穿着西装如此的礼服在巨大流言噪声中被扭曲撕碎。而作为人体最接近的"第二层皮肤"的亲肤面料同样在其中被扭曲至变形，虽背后完整的躯体仍在，但表面已疲惫不堪。

童蕾　叠·戏

指导教师 – 杨静

辛弃疾曾在《青玉案·元夕》中写道："众里寻他千百度，蓦然回首，那人却在，灯火阑珊处"，让人觉得在那一刹那斑驳光影中分明看见了她！意境好美，在哪个冷落的地方，还未抹去她的芳华，心中似有期待，在原地向前、回头寻找，希望找到自己心中的"伊甸园"，这是作品想要表达的意境。作品的灵感切入点来自于中国传统云肩，云肩是中国古代女性具有代表性的一种服饰，它从最初的使用功能，逐渐成为象征女性身份地位以及对生活有美好期盼的承载体。云肩围绕女性的脖颈，覆盖女性娇弱的肩膀，也是一种优雅的力量。云肩最为奇特的是它的形制造型，千姿百态。它不仅有平面的描绘，也有立体空间的塑造，云肩的形制片数以及层叠层数都乐忠于"3"、"9"等数字。此次图案设计的灵感主要来源于云肩的形制，如四合如意纹、柳叶纹、云纹、植物文、蝙蝠纹等形制。结合中国最后盛行云肩佩戴时代女子形象的特点，与云肩的形制，通过拆解、拼合、重构的方式形成新的图案。面料选用高密欧根纱，形成多层透纱叠图的视觉效果，工艺上采用刺绣、拼贴、印花等工艺，来进行图案的立体效果，这样既体现了云肩原本自然生动的气韵，也表达了本次设计的中心内涵。

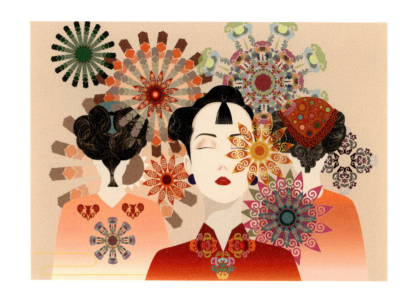

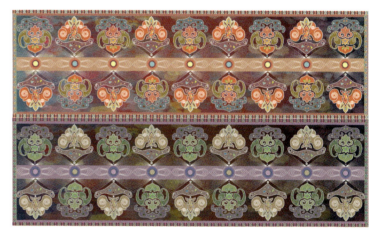

徐婧媛　"双飞翼"、"鱼翔浅底"　　指导教师 – 张宝华

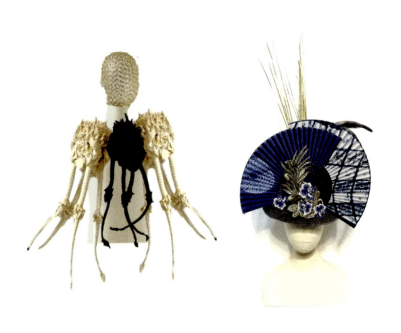

1. "双飞翼"——折扇头饰设计

"鹰击长空，鱼翔浅底"，鱼儿向下探索深邃的海洋，鸟儿则向上探求浩瀚的苍穹。运用仿生设计手法，模拟鸟儿张开双翼的形态，将带有扎染花型的布料制成折扇构筑头饰的结构，运用刺绣、珠绣等方式增添头饰的细节和肌理，给人耳目一新的"现代民族风格"。

2. "鱼翔浅底"——章鱼颈饰设计

扎染的扎结过程中形成了独特形态具有现代首饰夸张、独特的造型表现，每一个扎结的产物都是自然形成的、与众不同的。我在捆绑过程中故意留长了下方的须，其外形像是探索未知的触角，表达了对自然的热爱，对未知事物探索的期待。"鱼翔浅底"表现的是对自由和个性的向往。

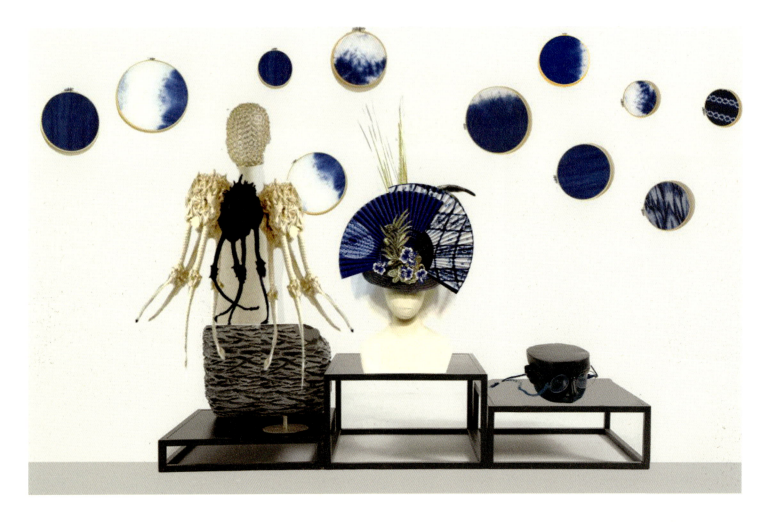

染织服装艺术设计系 DEPARTMENT OF TEXTILE AND FASHION DESIGN

徐圣　Dream Wave（冬奥会礼服设计）

指导教师 — 陈燕琳

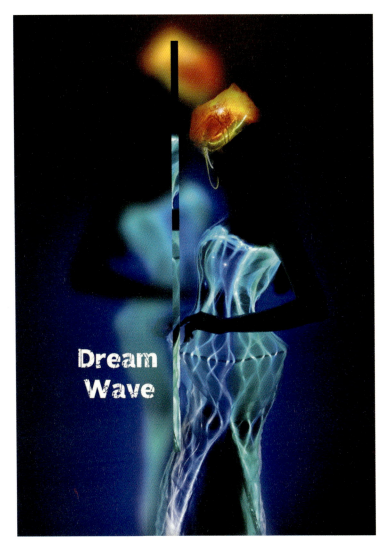

我的作品设计主题是为冬奥会设计礼服，命名为 DREAM WAVE，意为"梦之波"。梦是冬奥之梦，波是波浪，冬奥会自然与冰雪有关，冰雪化为水，而水自成波，水代表着以弱胜强的品质、无私奉献的精神、包容万物的胸怀，用波来代表包容万物的水，再加上冬奥会的运动项目启发，比如滑雪曲线等，故曲线的波纹是我设计的设计灵感之一，廓形结合了汉服风格的设计，表现大国风范与东方的典雅庄重，其中不乏用到"绳带系结""上衣下裳""交领右衽""宽袍大袖"等汉服基本元素，材料使用智能光纤面料，具有在黑夜中发光的特性，并且可以通过手机软件远程控制灯光的闪烁，美丽夺目。

此系列在运用高科技光纤面料的同时，融入中国汉服造型元素，做到古今结合，科技与古典的交叉碰撞，在冬奥会上向全世界宣告中国科技的发展和古典服饰的美感。

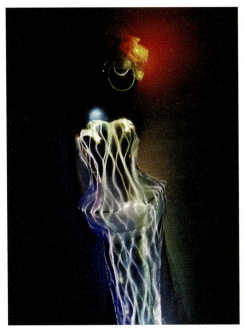
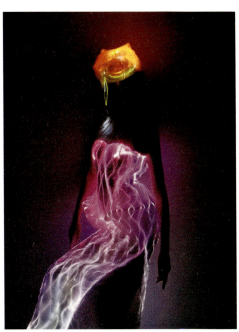
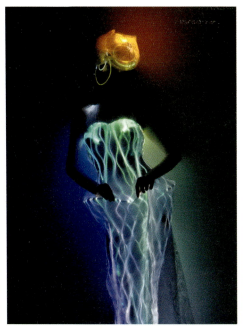

杨丰瑜 Free Y

染织服装艺术设计系 DEPARTMENT OF TEXTILE AND FASHION DESIGN

指导教师 – 肖文陵

古往今来男人都是要强壮而结实，要有大块的肌肉和矫健的身躯，形成了一种统一的审美标准，越刚强越男人，于此特征相反的男人会被给予否认或者歧视怀疑。这一审美使得男装通过强调男人的倒三角形体、粗糙或硬挺的面料来强调男人的气息。但其实男人也可以有不一样的美。根据女性常用面料特点寻找男女性别之间的根本共通区域，将女性常用面料打破重组，运用在男装设计中，丰富男装面料风格、实现面料非标准化。

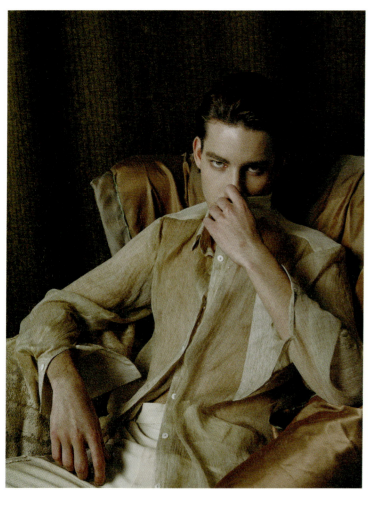
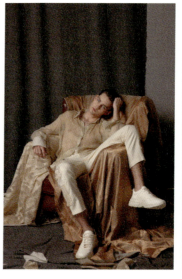
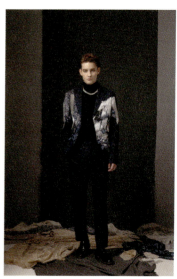
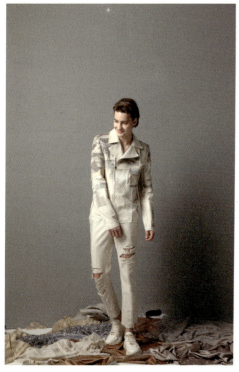
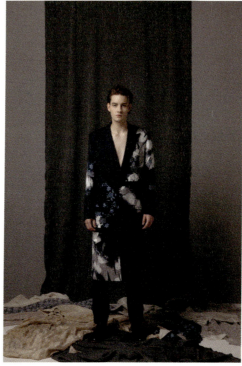
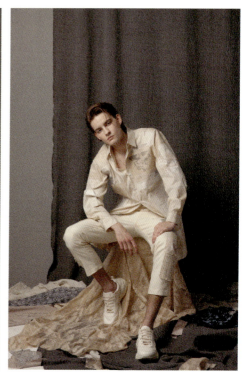

染织服装艺术设计系　DEPARTMENT OF TEXTILE AND FASHION DESIGN

杨子　年岁

指导教师 – 贾京生

作品灵感来源于自然界中古树斑驳的肌理。用羊毛毡工艺表现树多层次、多变化的形象，通过不同的颜色展现时间变化的视觉效果。羊毛属于自然材料，用羊毛毡表现树木肌理在表达自然感的同时，也有一种"异材同质"的独特美感。

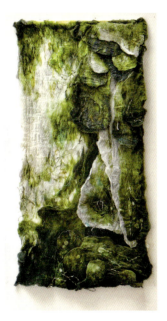
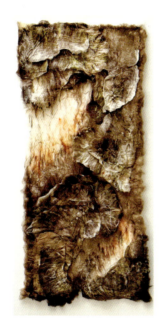

染织服装艺术设计系 DEPARTMENT OF TEXTILE AND FASHION DESIGN

张若楠　南风知我意，吹梦到西洲　　指导教师 – 杨静

女装系列灵感来源于徐陵所编《玉台新咏》中的南朝乐府民歌《西洲曲》。设计中强调东方审美意识，兼具时代气息。将传统丝绒织物进行数种工艺手段处理，并结合运用于服装系列中以诠释研究主题。

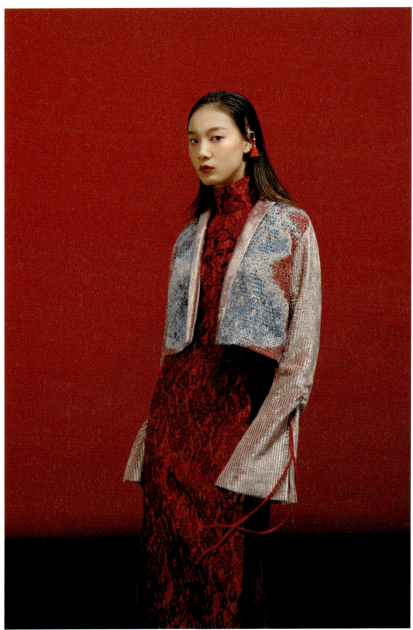

染织服装艺术设计系　DEPARTMENT OF TEXTILE AND FASHION DESIGN

赵宪　如梦

指导教师 – 张树新

《如梦》是我以《牡丹亭》为灵感，以窗棂为主要结构，运用冰裂纹、云纹等抽象纹样，与人物、花鸟等具象元素进行组合重构，创作的纺织品纹样。作品尝试运用跳跃的色彩，拓展以往新中式的常用色，寻求全新的视觉感受，表现"似真似梦"的爱情故事。

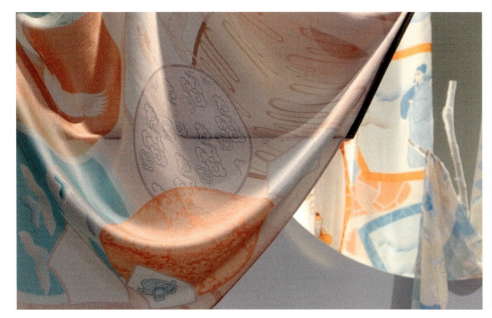
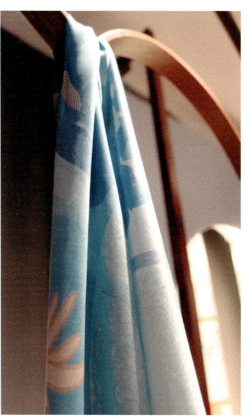
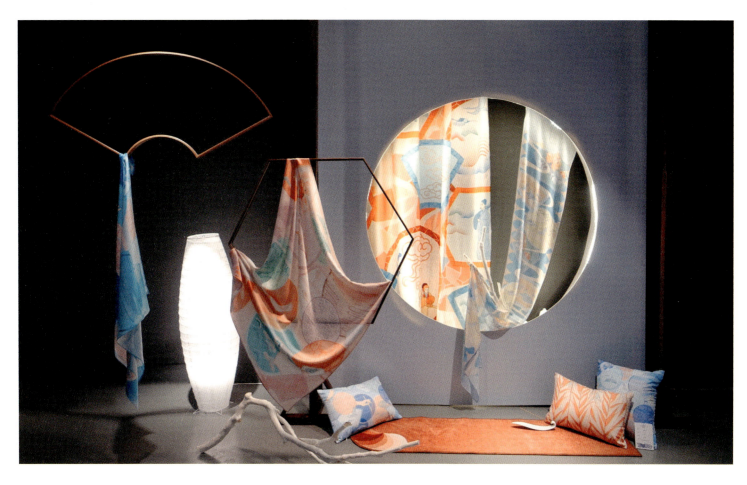

染织服装艺术设计系　DEPARTMENT OF TEXTILE AND FASHION DESIGN

钟言　Past vs Future

指导教师 – 李薇

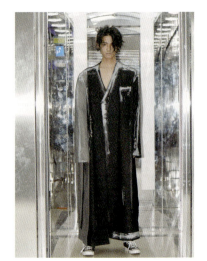

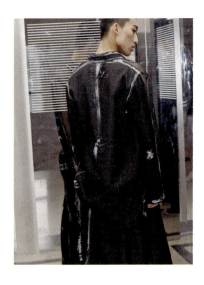

毕业设计整体设计风格以英伦绅士套装为款式基础，同时保留牛仔服饰的轻松舒适与自由不羁。局部衣片运用解构、面料拼贴等手法提升整个系列的艺术性与前卫性。成衣大量使用黑色硫化斜纹牛仔面料，辅以精纺条纹羊毛面料、金属质感欧根纱，在成衣制做过程中，采用高品质的男西装缝纫工艺，提升牛仔服装的品质感。

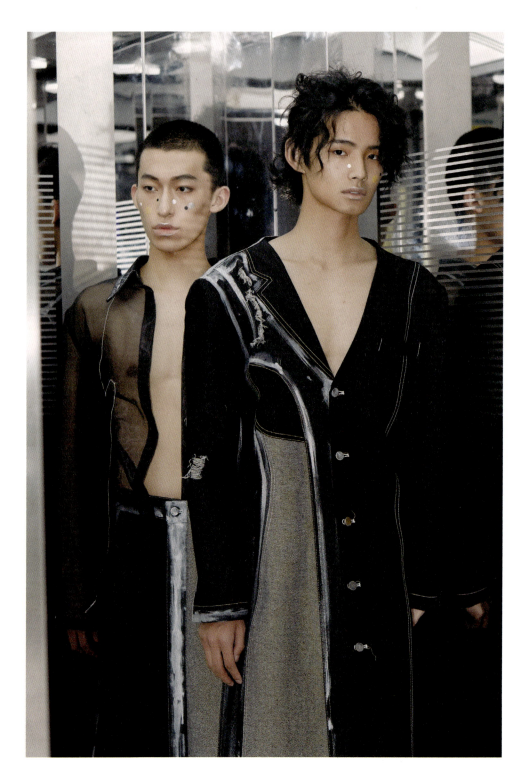

染织服装艺术设计系　DEPARTMENT OF TEXTILE AND FASHION DESIGN

朱湘桂　共生

指导教师 - 王悦

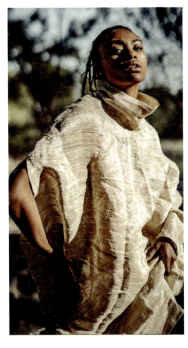
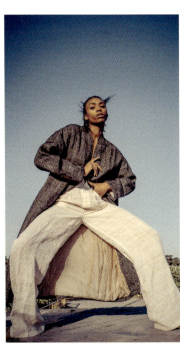
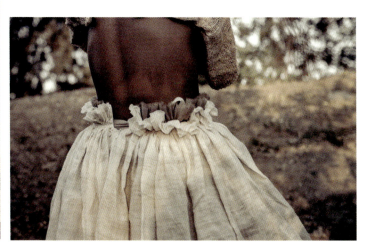

共生分为三个阶段，也是我设计中尝试的三个阶段。第一阶段为仿生，追求物质占有、精神自由，打造自己的乌托邦世界。第二阶段为陌生，刻意改变现状，被动做出选择。第三阶段为共生，仿生和陌生融为一体，顺应自然心手合一，和谐共生。

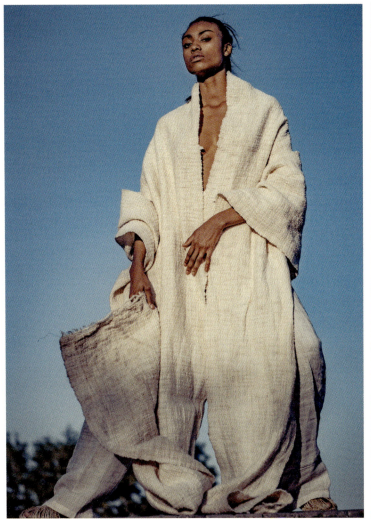
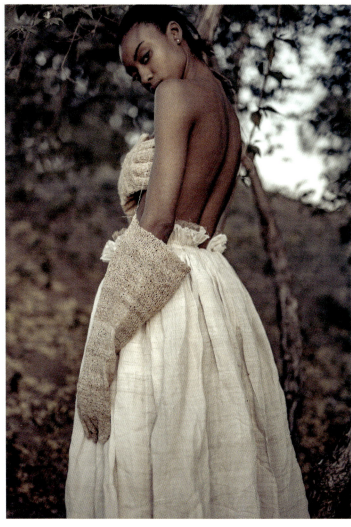

| 染织服装艺术设计系 | DEPARTMENT OF TEXTILE AND FASHION DESIGN | 闫敏 | 后网络艺术在服装设计中的应用研究 | 指导教师 – 肖文陵 |

全球资源配置和信息交换方式的彻底改变使得人类社会的生产生活已经与互联网融为一体，在后网络时代中，人们在快速发展的社会和现实之间的差异中产生了迷茫、浮躁、怀旧以及快消文化。服装结构中通过褶皱、解构和像素化模拟等方法表现由于故障而破坏了服装原本的单元结构，使其迷失、错乱，运用服装的语言来表达后网络时代的意识和思考。

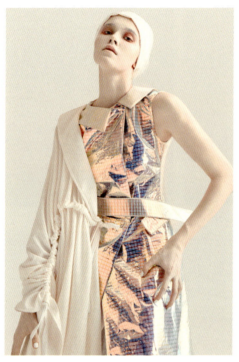
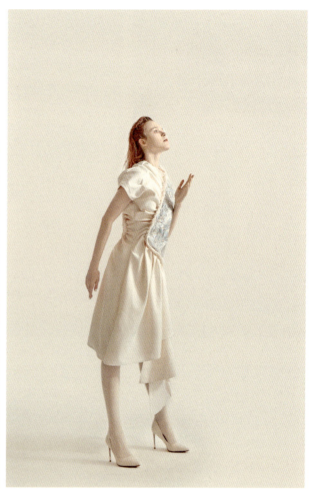
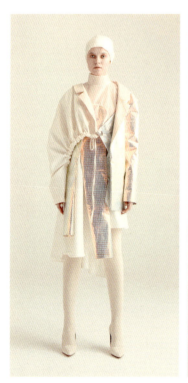

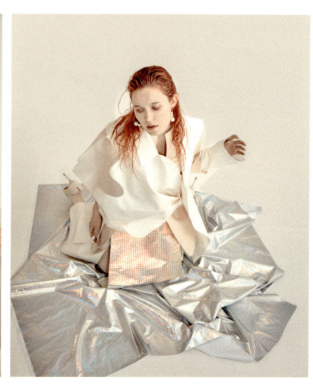

王国栋　　　　　　丁嘉伟　　　　　　赵欣

魏韫浓　　　　　　许钰涵

DEPARTMENT OF CERAMIC DESIGN

陶瓷
艺术设计系

主任寄语

你们就要毕业了,好似昨日才送走上一届学生。

几年来,你们每一个进步总是不断给老师带来惊喜,你们在这里学会了制器,学会了创造。你们的毕业作品呈现了你们所受的良好教育和你们独特的对世界的认知。你们获得的赞誉是对老师辛勤工作的最好回馈。你们借助陶瓷艺术获得了与历史与传统与生活的渊源厚养与心手相应。因为我相信陶瓷艺术所蕴含的从技术到艺术,从束缚到自由,从追随到创造,从现在到未来,从物质的感知到精神的提升全方面的润物无声深深地改变了你们。

艺术要做得不同非常不易,艺术的不同,其实是要做到如何保持各自心灵的不同。"独立之思想,自由之精神"由你们通过各自富于才情的艺术形式来传递是我们老师对你们最深切温热的期盼。而我们老师也是借助陶瓷艺术和你们每个人鲜活的面容得于尽可能保持天真的视线。

谢谢你们!是你们让我们觉出教师的意义和幸福,常回来!

三角形造型语言是二维空间向三维空间转换的基本因素，可以由二维平面向三维空间任意方向转换、延伸。陈进海老师曾说过"你们要像对待建筑一样对待你们所做的陶瓷"，这启发了我将建筑中三角形语言引入陶瓷创作中的想法。白明老师讲"重复即是力量"和"视觉语言无非'光'与'影'两个字"，让我将三角形造型语言发展为重复中寻找变化与审美。

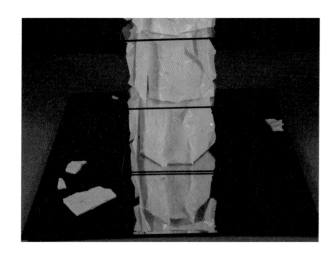

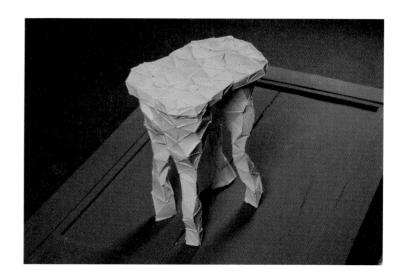

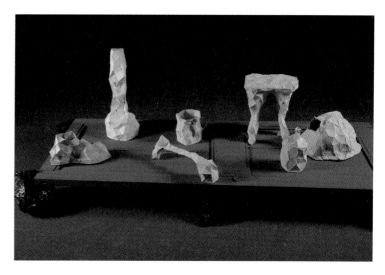

陶瓷艺术设计系 DEPARTMENT OF CERAMIC DESIGN

魏韫浓　永恒的旋转系列、禅定、众生　　指导教师 – 白明

"永恒的旋转"系列是我近两年对旋转的主题和陶瓷拉坯工艺的结合所创作的作品。一方面我从自然中学习、积累的各种旋转的形态，从而构建出的宏观旋转世界的局部景象；另一方面我尝试将旋转以精神性的样貌在作品中重释，并以"人"的形象作为基础，其中包含了一些超现实的个人想象。

陶瓷艺术设计系 DEPARTMENT OF CERAMIC DESIGN

丁嘉伟　光的重叠

指导教师 - 邱耿钰

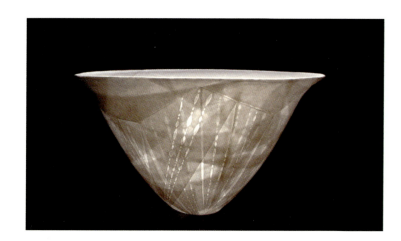

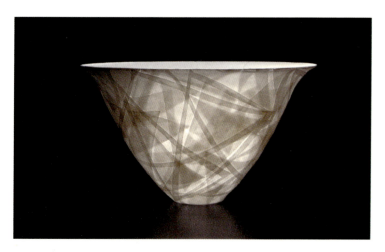

当我第一次使用德化白瓷时，我被它强烈的透光特性所吸引。随着光线的变化，瓷能够在半透明和不透明的状态之间转换，透光的陶瓷呈现出朦胧、含蓄的内在特质，它给人的视觉体验是微妙的，透过它可以看见材质背后的事物，却不能看清，这种模糊感给人以更多想象的空间。在这一系列作品中，我通过对瓷片的相互重叠，使其在透光状态下产生不同程度的阴影层次，并一直企图在塑造光和利用陶瓷特性中寻求一种平衡。光和陶瓷同时作为我创作的语言，当作品强烈地表达个性的同时，也在诉说着它是多么的脆弱，我们能从中看到充满诗意的光，以至于要忽略物质真实存在的感觉。当器物变薄，光线穿透时，我们能意识到器皿所容纳的空间，我们的视线不断地从器物到周围环境之间转换，从黑暗到光明，来感受白色瓷土与虚幻空间的共舞。

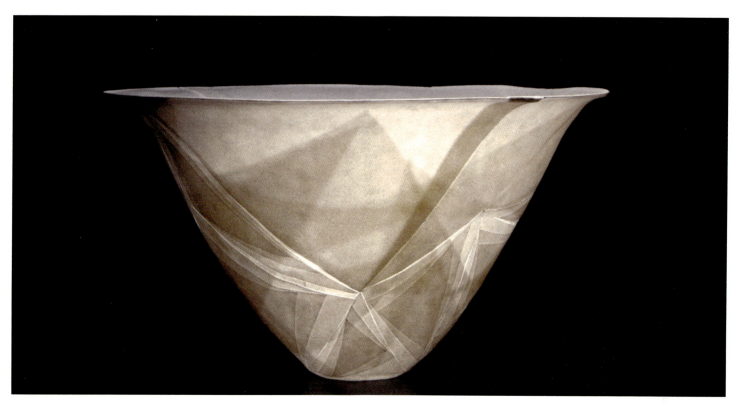

陶瓷艺术设计系 DEPARTMENT OF CERAMIC DESIGN

许钰涵　永恒的漂浮

指导教师 – 郑宁

柔软、脆弱、剔透、灵动……我用这些辞藻形容浮游生物，渺小的它们生命短暂，稍纵即逝。我在它们身上感受到了生命的美丽与脆弱，这种矛盾感让我联想到了瓷的特质。我用瓷的坚硬表现浮游生物的柔软，用瓷的"永恒"慰藉它们的生命短暂。

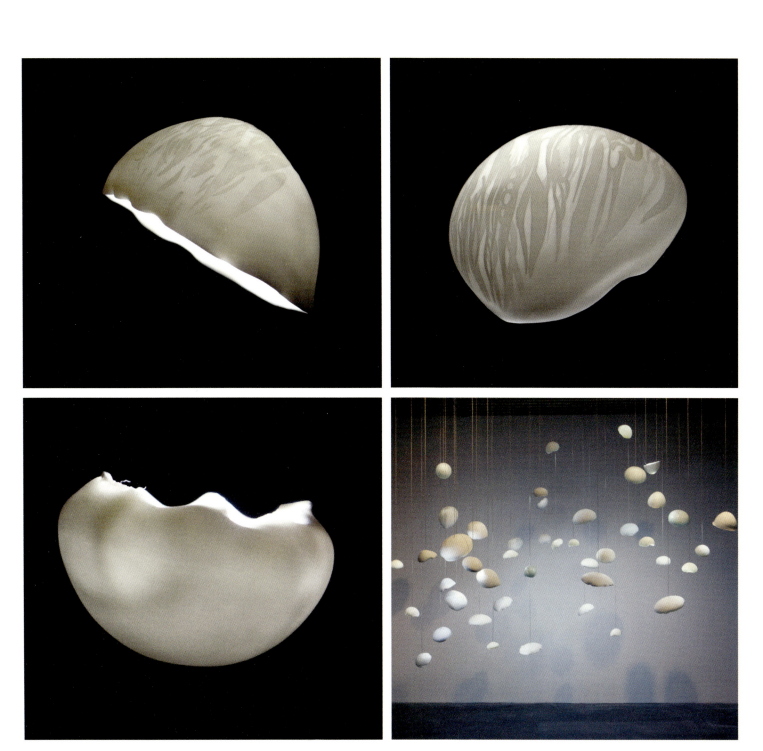

| 陶瓷艺术设计系 | DEPARTMENT OF CERAMIC DESIGN | 赵欣 | 生长的容器 | 指导教师 – 邱耿钰 |

容器是我们生活必备的伙伴，也是陶艺家手中最为常见的创作载体，器的创造过程是对线条、形态的揣摩，更是对光影、空间的思考。器从泥土中幻化而出，从塑造、打磨到烧制就好像植物生长一般，我将它看作一个个生命体，用泥条层层环绕、衔接，自内而外完成规律而又自由的"生长"瞬间，而陶瓷泥土性能又在创造之中悄悄改变着形态，最终让作品达到和谐共生的局面。

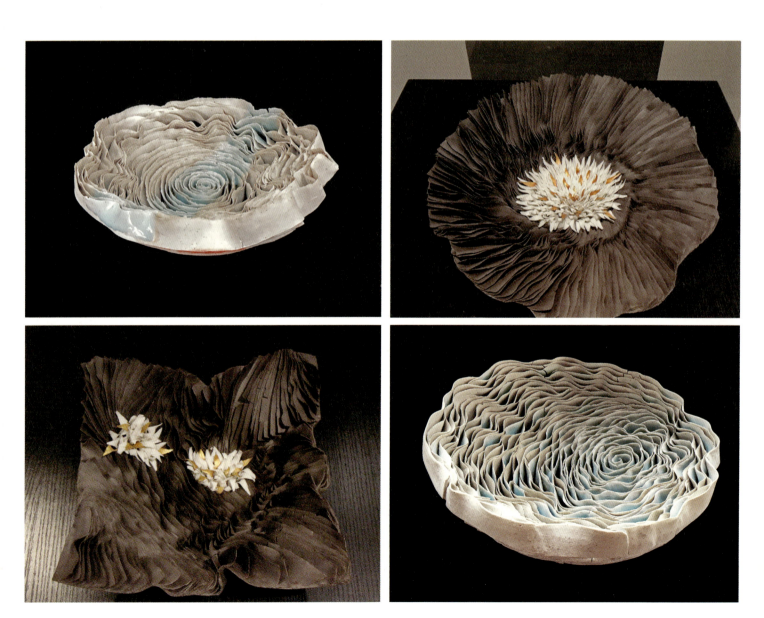

李宁静　　甘甜　　李可为　　张雅岚

李玲芳　　何依朗　　路雨姗

杨岱颖　　谢梦远　　郑璐超　　詹凯迪

金玛丽娜　　熊晓莹　　王帅

薛雅芳　　黄莹　　欧阳俊　　贾叶璇

黄馨　　陈晓琦　　方佳

刘雨田

刘凤丽　　刘仕林　　罗唯　　任左莉

刘清华　　任天妹

王静芝　　于典　　喻启慧　　檀唱　　王一帆

DEPARTMENT OF
VISUAL COMMUNICATION

视觉传达
设计系

主任寄语

同学们毕业啦!

大学毕业是人生的一处重要的结点。我知道,这一结点象征着你们曾经的愿望、梦想已然成为现实。祝贺毕业!

我还相信,不论是本科还是研究生阶段,实实在在的校园生活又让你们感知到还有更美好的愿望与梦想驻在远方。当然,逐梦一定还会需要勇气来战胜烦恼。

仔细想想,你还收获了什么……

往后,无论如何,请千万别忘记你内心深处曾几何时、何地被点燃的那一朵智慧的火花,好好地呵护它,让它壮大,照亮自己,也照亮他人。

| 视觉传达设计系 | DEPARTMENT OF VISUAL COMMUNICATION | 李宁静　永州老街 | 指导教师 – 陈磊 |

作品以永州老街为原型进行创作，旨在用视觉记录的方式留存老街记忆、延续城市历史、传承地域文化。包含插画和动画、记忆档案、考察笔记三个部分。

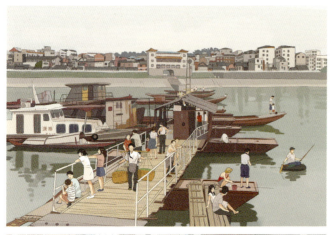

李玲芳　阿诺诺——推广凉山彝族服饰文化的视觉形象系统设计　指导教师－原博

基于四川省凉山彝族服饰的类别、造型、图案和色彩的研究，最终构建了推广凉山彝族服饰文化的品牌——"阿诺诺"。作品主要包含品牌的视觉识别系统、彝族服饰人物形象设计和配饰（丝巾）的设计。

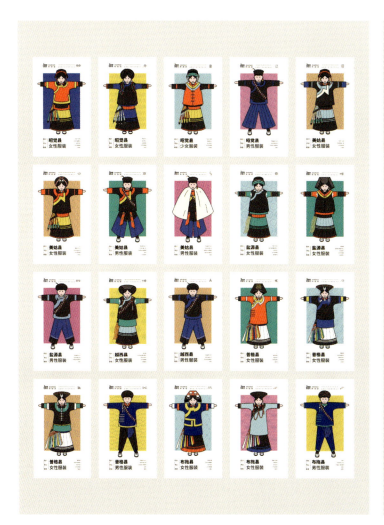

视觉传达设计系　DEPARTMENT OF VISUAL COMMUNICATION　　**甘甜**　南公园　　指导教师 – 何洁

这是一个中篇漫画故事，记述了主人公假期回到家乡后与同伴在待拆迁公园内散步的见闻，在公园的摩天轮上，他们意外地解开了一直以来对于这个城市中流传的都市传说的疑惑。

王一帆　盛禽苑虚拟动物园设计

指导教师 – 陈楠

盛禽苑是一座虚拟动物园，里面收养了500多只动物，它们都来自于中国古代的文字、绘画、雕塑、工艺美术……这些动物有些是真实的，有些是虚构的，他们都是传递传统文化的符号，带领大家进入中国古代神奇的动物世界。

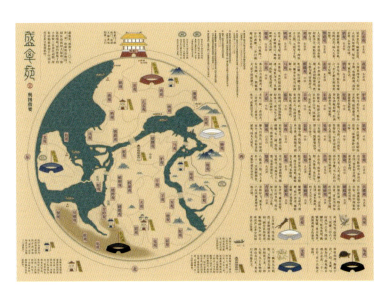

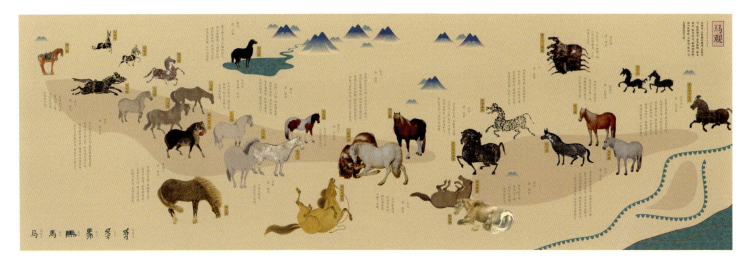

| 视觉传达设计系 | DEPARTMENT OF VISUAL COMMUNICATION | 何依朗　时·分·秒 | 指导教师 – 向帆 |

作品用实时的时、分、秒时间数据为驱动，通过不同的视觉属性变化呈现动态图形，以此探索时间信息在数字媒介中视觉呈现的更多可能性。

视觉传达设计系 DEPARTMENT OF VISUAL COMMUNICATION　　李可为　捂汗滴民宿　　指导教师 – 陈楠

《捂汗滴民宿》是关于武汉市城市吉祥物设计应用的作品。作品通过讲述吉祥物经营民宿的故事来展现武汉市旅游生活特色和城市形象。吉祥物工作生活呈现出不同状态的人格化设定反映了城市生活的特点。

| 视觉传达设计系 | DEPARTMENT OF VISUAL COMMUNICATION | 路雨姗 | 杂志运动 magazine nouveau | 指导教师 – 陈磊 |

杂志运动——自媒体时代的杂志形态嬗变实验。毕业设计《杂志运动 magazine nouveau》通过实验性杂志的视觉版面及形态设计，寻求媒介融合背景下未来杂志所能够呈现的新形式新样貌，反驳媒介融合背景下纸媒将死的武断言论。最终结合碎片化阅读的使用场景，通过材质、开本、阅读方式等设计形式输出为四组实验结果。

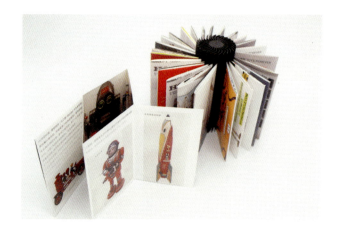

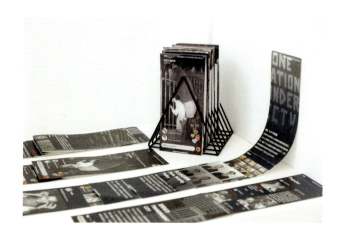

| 视觉传达设计系 | DEPARTMENT OF VISUAL COMMUNICATION | 张雅岚 | 好吉了——以福禄寿喜财谐音创作吉祥插画 | 指导教师 – 祖乃甡 |

以福禄寿喜财吉祥图案的谐音应用为切入点，通过对传统文化价值的探索，作了大量的设计草图后，最终确定了25种方案，运用全新的视觉表达方式，重新诠释传统吉祥图案。为了更加贴近人们的日常生活，选择了以手机壳为载体，将所创作的新的吉祥图案和手机融为一体，来体现把吉祥带在身边的创作理念。

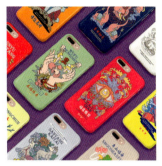

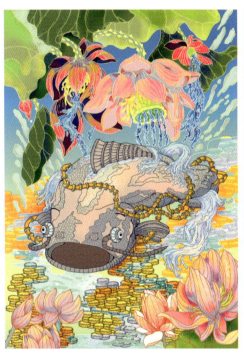
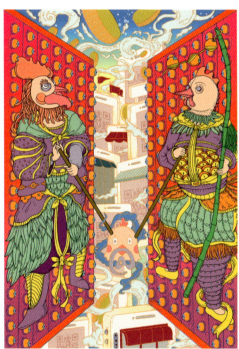
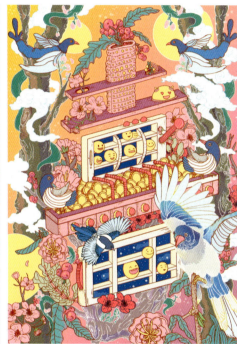

杨岱颖　巴拉度宝贝——海洋世界探险　　指导教师 – 马泉

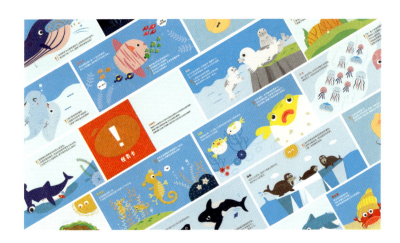

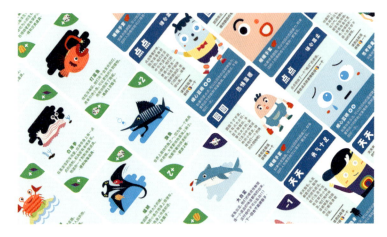

帮助学龄前的罕见病儿童，在未来更好地融入社会的亲子桌面游戏。通过情境故事卡牌回答问题，让家长更好地了解孩子的情绪和心理，赋能给家长更好地引导孩子，增强孩子的情绪表达和同理心。

"巴拉度"来自西班牙文"Para ti"，意思是给你，希望能将幸福快乐带给这些特殊的儿童。

宝藏卡 12张

坏运卡 8张

好运卡 10张

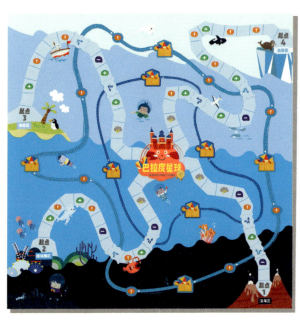

游戏棋盘 1张

说明手册 1本

家长手册 1本

任务卡 20张

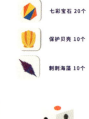

七彩宝石 20个

保护贝壳 10个

刺刺海藻 10个

骰子 1只

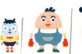

角色棋子 4只

视觉传达设计系　DEPARTMENT OF VISUAL COMMUNICATION　金玛丽娜　TalksBi　指导教师 – 马泉

TalksBi 是一个页面上可以轻松管理多种信息的聊天港，它通过将国际上不同的聊天应用进行整合设计，拓展了聊天软件应用的广度，解决了留学或出差等经常在国外生活的人们需要下载多种聊天应用的烦恼。

"多合一"对话
All-in-One Chat

从整个对话目录看，对方使用哪一款聊天软件发送信息，将对应的图标设计在对话目录右侧，以便直接识别。同时，在个人内部对话框内头像下方也以文字的方式注明对方使用的软件，有助于用户加强识别。

界面设计
UI design

| 视觉传达设计系 | DEPARTMENT OF VISUAL COMMUNICATION | 喻启慧 | ipad 端互动阅读 App ——《苹果》 | 指导教师 – 赵健 |

 苹果

App 以"苹果"为超链接，将世界上四个著名的苹果故事联系在一起。随读者的操作，故事的主人公可通过"苹果"、"拼贴"到其他故事中去，从而实现故事的串接。四个故事两两相串，共形成了 16 个不同的故事结局。

视觉传达设计系 DEPARTMENT OF VISUAL COMMUNICATION

熊晓莹　WORLD WATCHER 新闻之声

指导教师 - 王红卫

作者基于艺术家手制书的设计与研究，通过对《Global Times》2850余份新闻报纸的研读和整理，提取其创刊十年以来的重要信息进行重构，尝试使用新的表达形式探索新闻媒体呈现方式的多种可能性以及纸质书籍的更多艺术魅力。

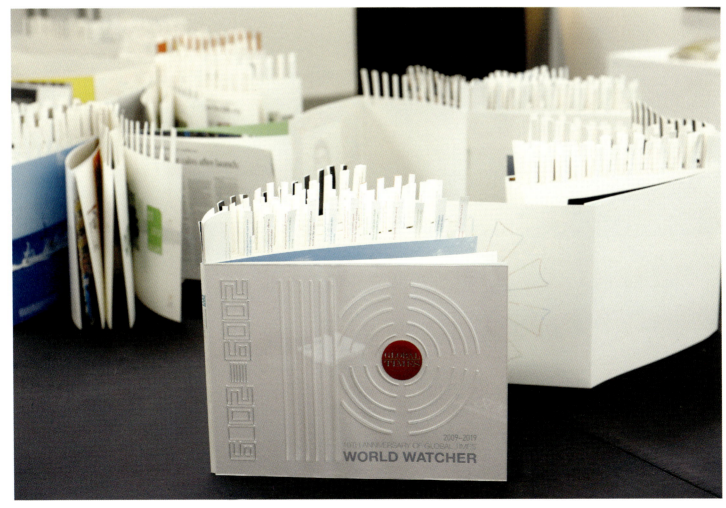

| 视觉传达设计系 | DEPARTMENT OF VISUAL COMMUNICATION | 郑璐超 | 关于雪豹保护的小学科普教具设计 | 指导教师 – 原博 |

雪豹是雪山的精灵，在雪山生态系统中起着重要的作用，但是伴随着经济的发展、人类活动的加剧，现如今雪豹已成为濒危动物。希望通过这一次关于雪豹保护的小学科普教具的设计，将雪豹的知识对广大的小学生普及，激发课堂活力，更好地培育小学生保护动物的意识，促进人与自然和谐共处。与此同时对羊毛毡手工艺和西藏的文化资源挖掘推广作出贡献，促进当地经济的发展。

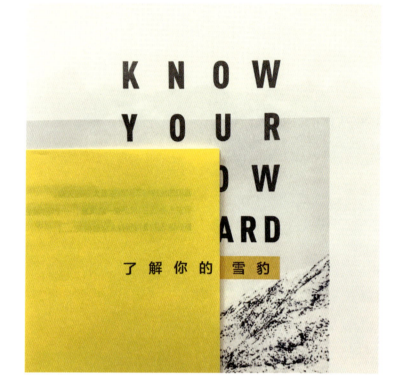

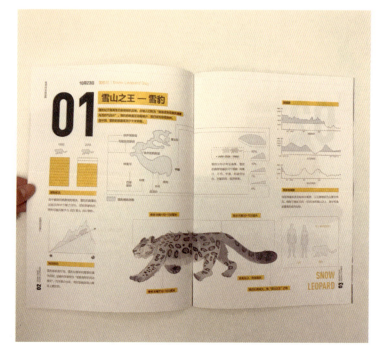
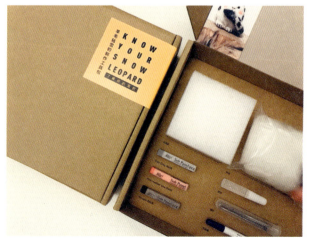

| 视觉传达设计系 | DEPARTMENT OF VISUAL COMMUNICATION | 王帅 | 字己字足 | 指导教师 – 陈楠 |

《字己字足》趣味化汉字教学系统通过信息可视化的设计方式以及互动环节的设计手段添加，挖掘汉字教学环节中的趣味切入点，使相关学习者在更加主动与轻松的状态下进入汉字世界。

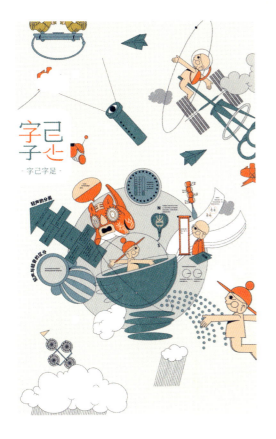

汉字笔画冗余探究

折白道字

被打乱的汉字对阅读的影响

标点符号初解

| 视觉传达设计系 | DEPARTMENT OF VISUAL COMMUNICATION | 詹凯迪　泐睢 | 指导教师 – 陈楠 |

水语通称为"泐睢",汉译为"水书",是水族先民在远古时期的文字创作。被誉为世界象形文字的"活化石"。本次基于水书文化的科普设计实践包含"泐睢"水书科普网页设计、水书文化衍生品设计和水书信互动体验这三部分,将水书文化通俗化、大众化。希望通过本次科普设计实践引起更多人关注并加入传承水书文化的队伍,为水书文化的传承贡献力量。

| 视觉传达设计系 | DEPARTMENT OF VISUAL COMMUNICATION | 薛雅芳 | 咫尺之象——地铁中的社会心理学科普插画设计研究 | 指导教师 – 张歌明 |

对地铁中存在的社会心理学进行筛选分析，选取社会心理学中的态度"依从"行为理论作为本文研究的主线，从地铁上乘客态度对行为的预测、行为对态度的影响、行为影响态度的原因，以及我们如何通过行为改变我们自己这四个方面进行科普插画绘本的设计。另外结合时下传播媒介的多元化对插画设计的趣味性、创新性进行探究，多维度构建融入动态化、交互性的设计。

| 视觉传达设计系 | DEPARTMENT OF VISUAL COMMUNICATION | 黄馨 | 落水纸科学原理科普动画 落水纸光影动画与 12生肖创作 | 指导教师 – 原博 |

落水纸是传统手工造纸工艺下延伸出来的一种加工纸，在湿纸状态下落水工艺加工，形成肌理，使纸浆纤维材料纵横交错、高低不平，形成雨滴的肌理质感。它可以与图形设计结合，是一种装饰性和实用性都很强的纸品，也可以作为独立的艺术创作的形式而存在，其肌理质感在特殊的空间环境、光线、氛围中呈现出独特的美感。

设计主要分为两大板块，一是以落水纸工艺与形式的探索，二是通过动画展示落水纸成纸的科学原理。

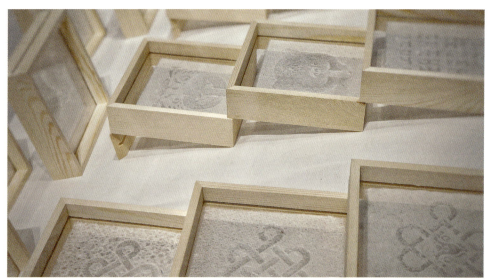

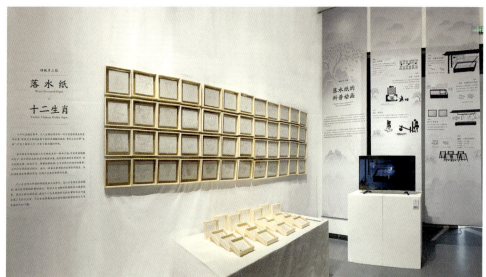

| 视觉传达设计系 | DEPARTMENT OF VISUAL COMMUNICATION | 黄莹 | 魔菌学园 | 指导教师 – 华健心 |

《魔菌学园》是一本介绍发酵相关内容的科普绘本，以魔法校园为背景，通过"学院背景"、"萌菌驾到"、"密林探险"、"魔法修行"四部分介绍发酵历史、发酵菌、发酵原料和发酵原理。

| 视觉传达设计系 | DEPARTMENT OF VISUAL COMMUNICATION | 陈晓琦 | 对白——光影视觉语言在科普展陈中的应用与探索 | 指导教师 – 陈磊 | 58 |

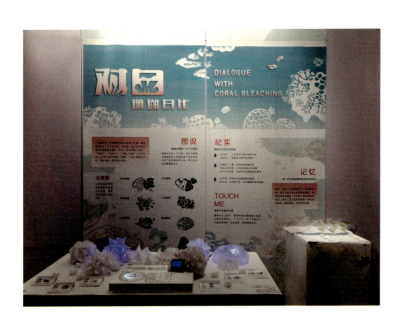

珊瑚白化是指珊瑚颜色逐渐变白的过程。变幻的光影语言会让你看到白化发生的整个过程，完成一场与珊瑚的对白，而之后我们只能从这些或深或浅的白色沟壑中寻找曾经的缤纷记忆。珊瑚需要休息，请记得多给他们一些时间。

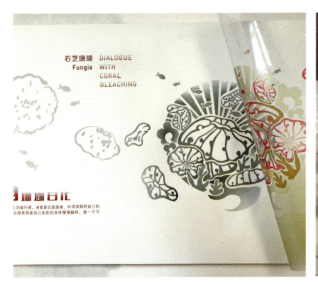
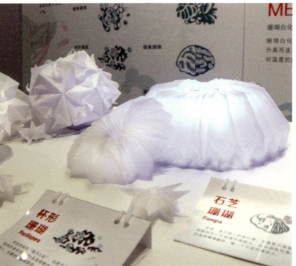

欧阳俊　蜂趣

指导教师 – 陈磊

"蜂趣"是本次蜂蜜包装设计的品牌名称，取谐音"风趣"。本次实践在容器设计上，使用了"蜂蜡"这种绿色纯天然的材料，蜂蜡可食用，并且它具有可降解的特点。在整体包装设计上，力求传达一种"绿色生态"的理念。

| 视觉传达设计系 | DEPARTMENT OF VISUAL COMMUNICATION | 方佳 | 《祈城——昔时节》互动小说视觉设计 | 指导教师 – 陈楠 |

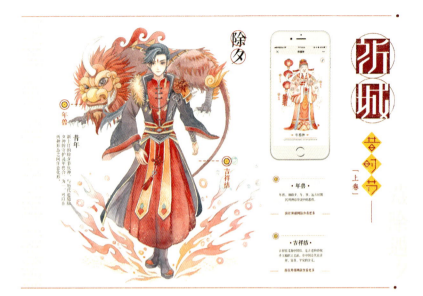

《祈城——昔时节》是一本结合了传统印刷媒介与数字技术的互动小说，讲述的是一个不尊重传统节日的少年怎样在一次次的旅途和冒险中找回对民族传统文化的认知和情感的。主角在除夕夜被年兽意外带到了一个只有节日神的居住的世外之境，为了帮助他回到现世回到家人身边，读者可以通过书中设计的道具和附件完成每位节日神仙给主角设下的挑战，或是元宵猜灯谜，或是端午节赛龙舟，或是中元节放河灯……还可以扫描书中的二维码进入H5动画场景体验更多有关中国传统节日文化的多媒体互动，在游戏式的交互阅读体验中实现寓教于乐。

| 视觉传达设计系 | DEPARTMENT OF VISUAL COMMUNICATION | 贾叶璇 | 南阳汉画馆视觉形象设计及其推广 | 指导教师 – 赵健 |

南阳汉画馆为是我国一座具有代表性的汉画像石刻艺术博物馆，以推广汉文化为理念。标志设计以汉画馆的仿汉建筑外形和"汉"字进行设计，选取南阳汉画的代表形象作为辅助应用。推广载体为 APP 应用，以汉画故事为主导，配合视觉形象展开推广。

视觉形象设计

标志设计

- 汉代建筑外形
- "汉"字
- 羽人形象

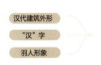

- 隶书提取
- 曲线动感

标准色彩

| C 50 M 100 Y 100 K 25 | C 25 M 30 Y 35 K 0 | C 75 M 85 Y 85 K 70 |

| C15 M15 Y15 K0 | C30 M50 Y65 K0 | C 45 M 90 Y 85 K15 | C 60 M 95 Y 90 K 55 | C 90 M 90 Y 90 K 90 |

标准字体

中文： **方正粗圆宋简体**　　英文： *PT Serif Italic*

标志变体

视觉形象推广设计

● 视觉形象推广APP ——《汉·画卷》

- 推广汉画馆视觉形象
- 传播汉文化
- 基于数字化平台
- 注重与受众的互动

| 视觉传达设计系 | DEPARTMENT OF VISUAL COMMUNICATION | 刘凤丽 | 基于校园文化特色的导识系统设计 | 指导教师－陈磊 |

导识系统是体现校园文化的重要载体，彰显校园文化内涵的同时，树立良好的校园形象。万象教育基地是中学生培训机构，针对其校园文化特色，我对Logo及导识系统进行了设计，用涟漪这一符号体现校园建筑及校园理念、文化传播的概念。

刘清华　广饶县孙子文化的视觉叙事研究

指导教师 – 马泉

《大智无疆》是对广饶县孙子文化资源的视觉叙事，试图以视觉的形式来讲述自己作为当地居民，从小到大"我"理解和认识的孙子文化及其资源，也是对一个从小听说但从未真正了解的人的缅怀与致敬。叙事的故事线索从实地调研到四个方面获取，分别是《印象之布》、《形式信仰》、《对弈格局》、《未来再现》。特殊情节穿插是在人物采访过程中听到的含有具体的六个小故事构成。

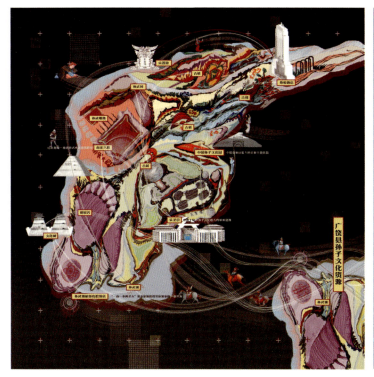

| 视觉传达设计系 | DEPARTMENT OF VISUAL COMMUNICATION | 刘仕林　数字化辅助的体育图标设计 | 指导教师 – 千哲 |

基于人工智能（运动骨架识别）技术的辅助，依托网络大数据计算出冬奥体育项目的典型人物动作姿态，作者以此为基础对体育图标进行重新设计，并将其与传统文化符号（皮影戏）的特征相结合。作者试图通过此作品，来探讨人工智能技术与艺术设计之间的关系，在体育图标设计上实现技术与艺术的互补。

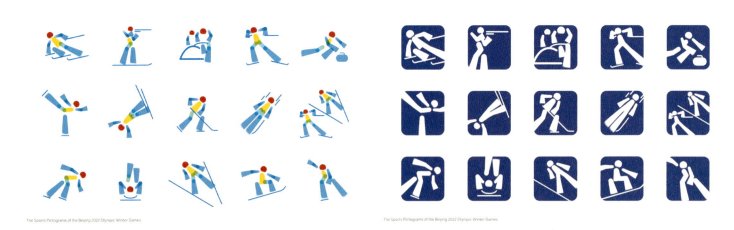

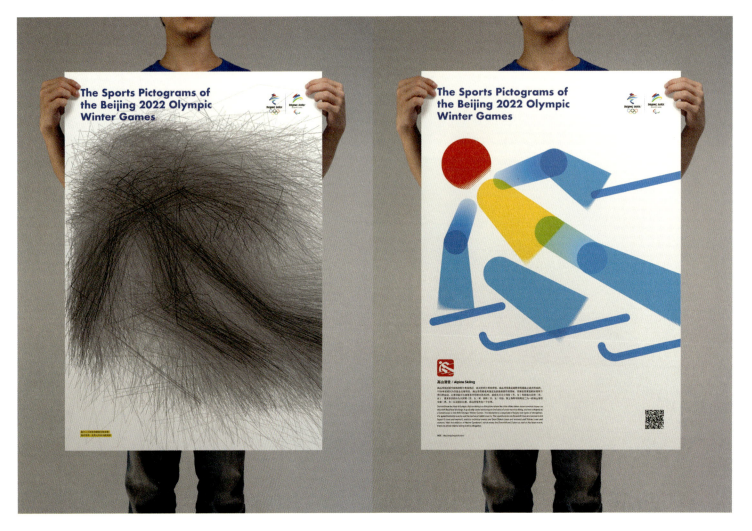

| 视觉传达设计系 | DEPARTMENT OF VISUAL COMMUNICATION | 刘雨田 | 《三国演义》插图的现代表现研究 | 指导教师 – 张歌明 |

带着明确的用现在当下的视觉语言去重新诠释传统小说这一研究目的，创作首先对于《三国演义》进行了长时间、深入的研究，参考了历代经典人物绣像并吸收了像张光宇等一代巨匠装饰性的绘画语言，经过反复的修改和完善，结合波普艺术的色彩和装饰手法对传统题材进行全新的阐述。

 英战吕布
 挟天子以令诸侯
 七擒孟获
 七星坛祭风
 单刀赴会
 白帝城托孤

 三顾茅庐
 火烧赤壁
 舌战群儒
 煮酒论英雄
 赵子龙单骑救主
 连环计

 刘备
 关羽
 张飞
 曹操
 文官
 孙策 貂蝉夫人

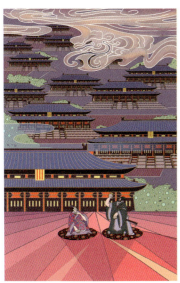

| 视觉传达设计系 | DEPARTMENT OF VISUAL COMMUNICATION | 罗唯 《楚辞》书籍设计 | 指导教师 – 何洁 |

毕设以经典诗歌作品《楚辞》作为设计实践的对象，着重在视觉语言上表达其独特气质及文化内涵，从编排、字体、插图、装帧到展陈上进行了诸多斟酌与实验，试图将传统诗歌中古雅的气息融合现代设计语言，展现出含蓄优雅的东方之美。

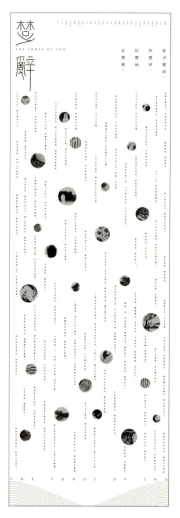

视觉传达设计系 DEPARTMENT OF VISUAL COMMUNICATION 任天妹 "战胜心魔"纸牌游戏视觉设计 指导教师 – 黄维

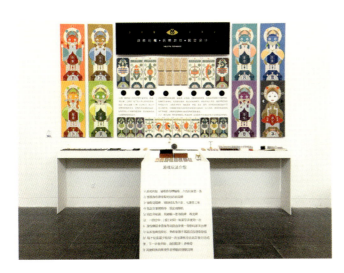

"心魔"指的是人皆有之的负面情绪，因此，"战心魔，止邪念"成了世人内心的共同需求。

这是一套以战胜"心魔"为出发点，融入中国传统的易经文化，经由符号化的视觉设计，旨在帮助人们化解负面情绪，重返健康阳光心态的纸牌游戏设计。

视觉传达设计系 DEPARTMENT OF VISUAL COMMUNICATION

任左莉 "自由生长"——表现主义影响下的花卉植物插图卉植物的插图表现

指导教师 – 张歌明

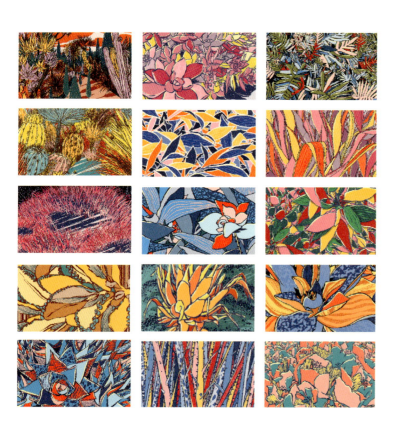

本组插图着重探讨展现——在表现主义影响下插图创作在构图、色彩、造型和情感表达等方向的变化。但与之不同之处在于，画面中着力营造自由、向上的积极情绪，希望观者可以从中感受到自然、张力、生动的绘画表达。

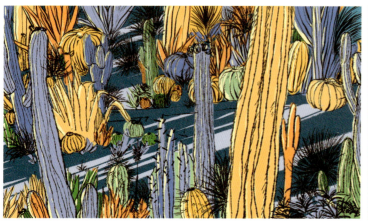

檀唱　Filmworks

指导教师 – 千哲

《Filmworks》是一个关于影视数据的动态视觉化的作品，旨在为电影爱好者提供一个平台，用户能够从宏观视野和微观视野同时浏览和探索影视数据。

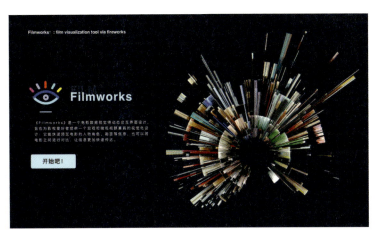

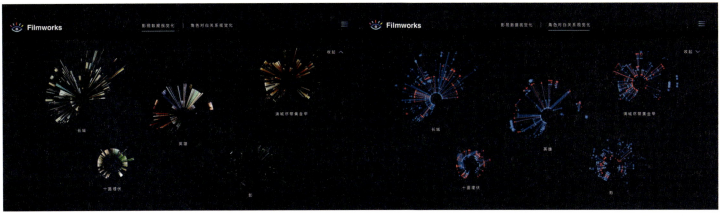

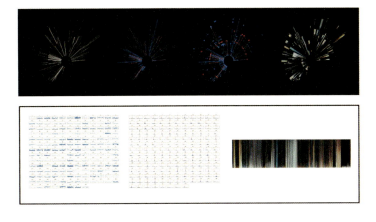
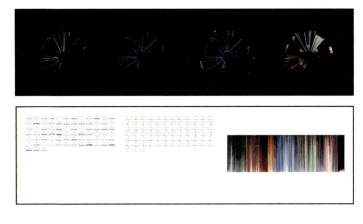

| 视觉传达设计系 | DEPARTMENT OF VISUAL COMMUNICATION | 王静芝 | 万祥更新——吉祥纹样的现代视觉表现 | 指导教师 – 何洁 |

本设计意在探寻一种图形设计的方法以及传统与现代视觉设计相结合的可能性，在中国传统吉祥纹样的基础上，运用几何化归纳造型、网格辅助、现代构成等设计方法对吉祥纹样进行重新演绎与创作。

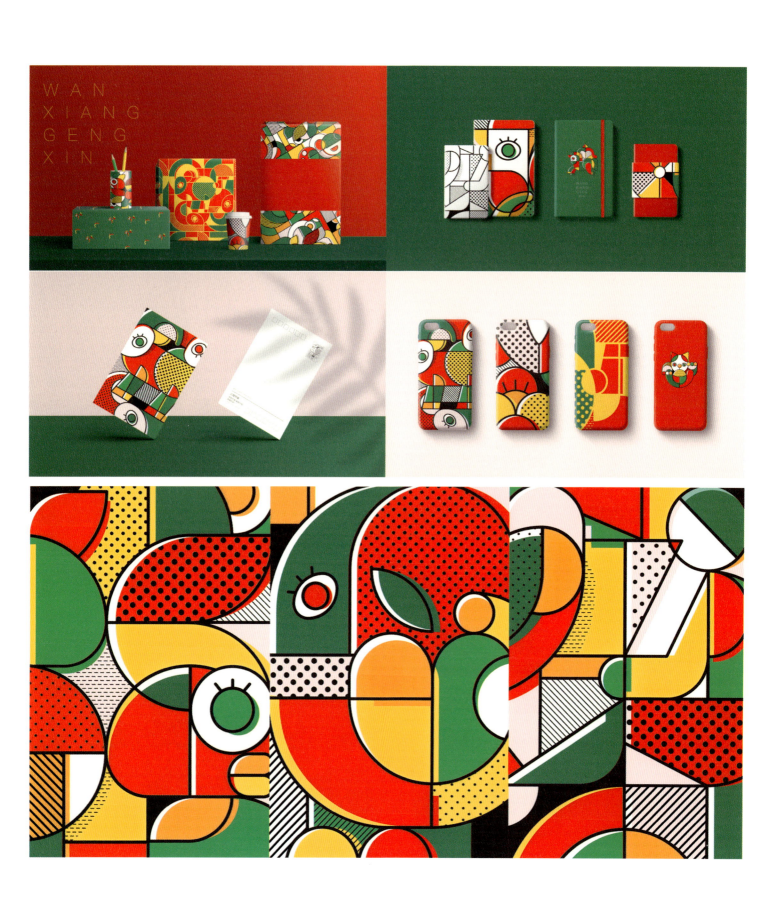

于典　共享外卖食品包装

指导教师 – 何洁

可循环使用外卖食品包装是根据共享经济的发展背景，设计出的可循环使用的外卖餐盒包装。餐盒材料硬度强，耐高温，无毒无害。整体可罗列可组装。

视觉传达设计系　DEPARTMENT OF VISUAL COMMUNICATION　　谢梦远　《兔子洞》App　　指导教师 – 赵健

基于"互动叙事"概念的电子书设计，读者可以在 App 中自由地选择故事发展路径，参与叙事并与作者成为共同的讲述者。故事内容选自荒诞文学《爱丽丝梦游仙境》，对原作故事进行重构，将多选择叙事结构与故事空间的展现形式相结合，读者成为爱丽丝，参与这场梦境探索。

目录
主页面
内文部分

DEPARTMENT OF ENVIRONMENTAL ART DESIGN

环境艺术设计系

主任寄语

夏天到来，随着草木愈发繁盛，你们——清华美院环境艺术设计系 55 名毕业生（本科生 33 名同学、研究生 22 名同学）迎来了收获季节。我们在美院的展厅中看到你们精彩的毕业设计作品；在答辩会现场听到你们为研究成果进行的学术思辨。这些作品和研究成果是你们在环境艺术设计领域努力探索的结果，是你们数年学习的结晶。这些成果，既为你们收获了期待与褒奖，也为你们启动新的生命远航注入了不竭动力。

在这里，我代表环艺系教师和你们仍在校学习的师弟师妹们寄语你们：今天的成绩很快会变成过去时，你们在今后漫长的生命旅程中，还会遇到更多挫折、失败或是顺利、成功带来的考验，希望你们在这些考验面前，因为自己是清华美院 2019 届毕业生而拥有一种高贵的骄傲与永不言败的品质。

最后，我以一首诗表达对 55 名 2019 届环艺系毕业生的希望：

春风潜入催夏雨，桃李成蹊毕业季。
五十学子日夜忙，开题过后是中期。
三年四载多故事，师生有缘续情谊。
长风破浪会有时，环艺事业同承继。

| 环境艺术设计系 | DEPARTMENT OF ENVIRONMENTAL ART DESIGN | 王晨阳 唐蔡生鲜市场改造设计 | 指导教师 – 李朝阳 |

本菜市场改造策略是通过对国内外菜市场的调研得出菜市场分级系统，级别标准限制了各种功能空间的占比以及空间的组织逻辑。将不同功能空间统一在一定的空间模数里，按照停留性进行一定的组合来调整整个菜市场空间的节奏，使整个菜市场空间的丰富度提升。

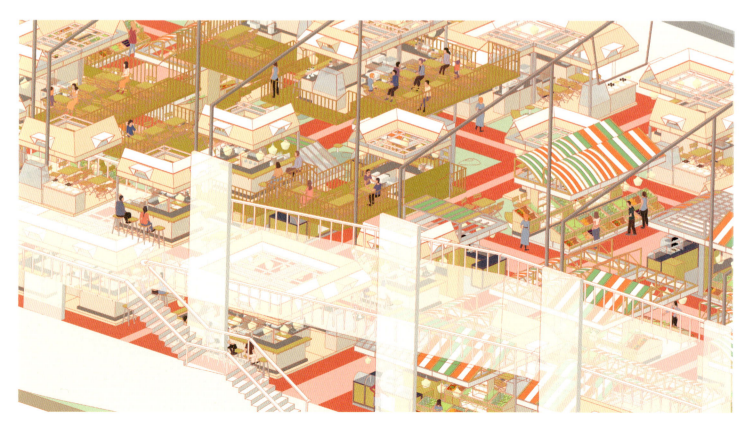

| 环境艺术设计系 DEPARTMENT OF ENVIRONMENTAL ART DESIGN | 郗昱尘　天桥地区环境改造策略研究——理性思维与先锋影像的启示　指导教师 – 苏丹

该课题对新理性主义建筑空间理论，以及电影史中具有开创性意义的先锋派时期影像作品的表现手法进行研究；并基于研究，推演出空间策略，应用于经考察被认为适合策略的天桥地区进行概念改造。这是一项结合理论思考与设计实践的空间策略研究课题。

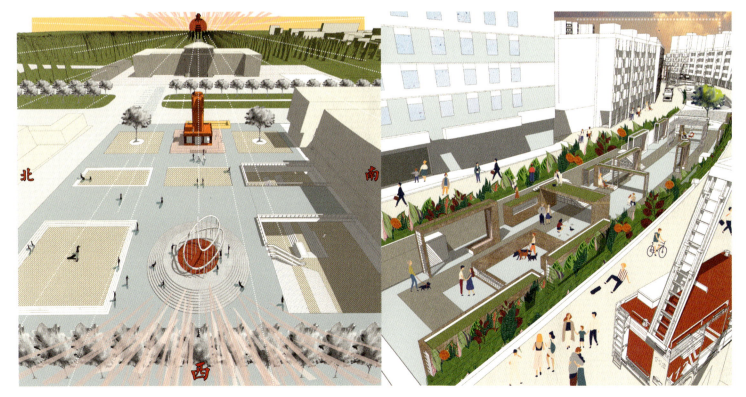

| 环境艺术设计系 | DEPARTMENT OF ENVIRONMENTAL ART DESIGN | 李鑫 | "共生的容器"——当代城市街道交往空间研究 | 指导教师 – 崔笑声 |

"共生的容器"为公共交往活动提供土壤，作为媒介将人们连接起来，触发丰富多彩的交往活动，创造出富有活力与吸引力的生动街景，最终实现将街道还给城市居民，激活城市中的公共生活的研究目的。

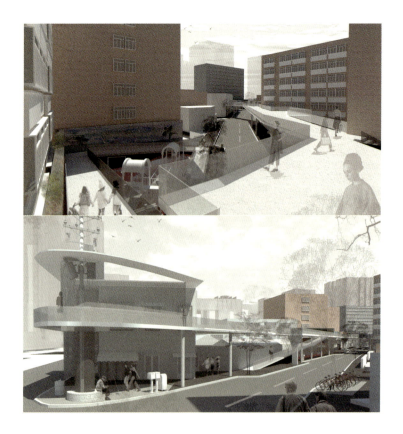

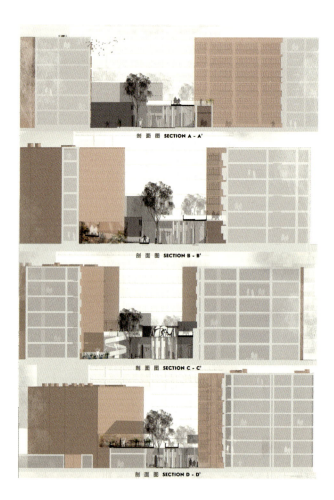

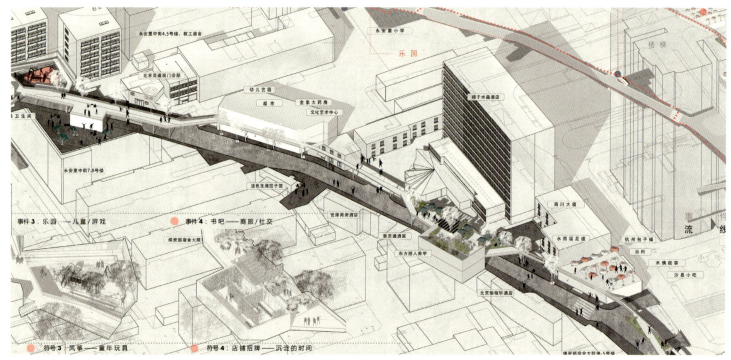

| 环境艺术设计系 DEPARTMENT OF ENVIRONMENTAL ART DESIGN | 郭策 华为未来体验店 | 指导教师 – 杜异 |

互联网时代的到来给人们的生活水平带来了重大转变，人们的需求变得更加多元。笔者针对华为公司的品牌特性与社会需求，为华为未来体验店进行设计，从而更好地满足互联网时代客户的真正需求与新奇体验。

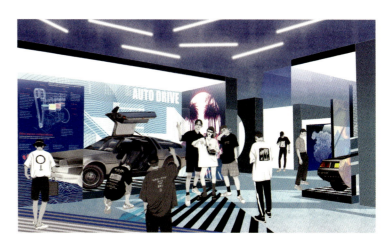

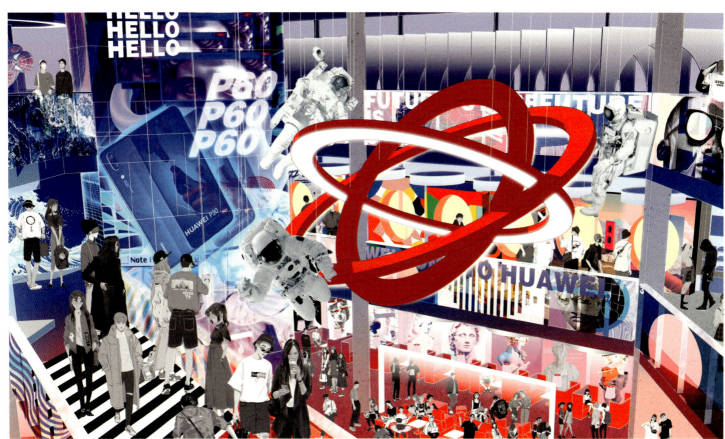

环境艺术设计系 DEPARTMENT OF ENVIRONMENTAL ART DESIGN

王远超 坊口村山地民宿设计

指导教师 – 宋立民

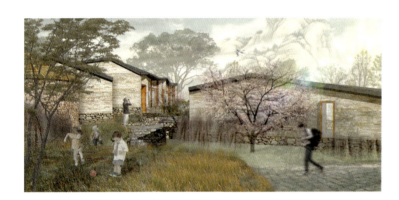

作品在充分探讨中国河北省怀来县坊口村与意大利科莫省卡斯利诺村山村环境特征后，结合作者"反都市居游经验"概念与两村生活方式特点，从山地景观形态等角度，进行坊口村山地民宿建筑、景观及室内设计。

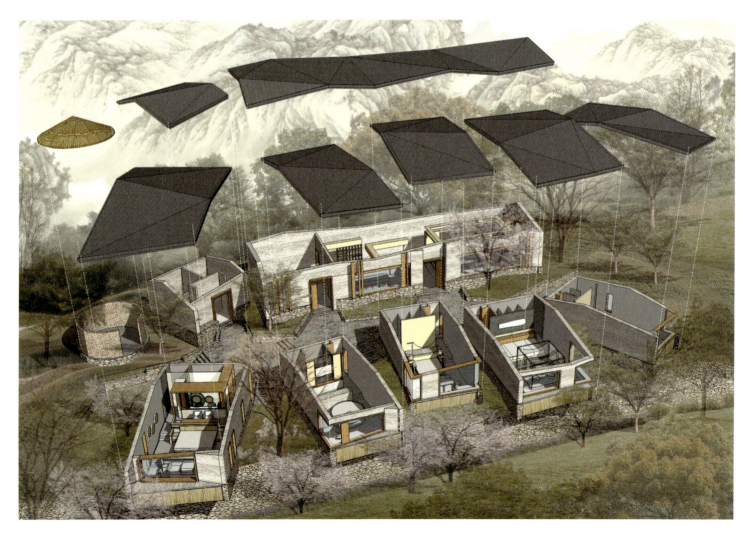

郭铠瑜　裁椅、裁凳与裁屏

指导教师 – 刘铁军

设计作品包括裁椅、裁凳和裁屏，是服装裁剪结构在家具设计中的一次应用实践。

1. 设计使用瓦楞纸板作为实践材料。将二维平面转为三维的一体化结构形态，平面的裁剪可以折叠收纳进扁平的盒中来缩小空间。
2. 裁剪结构一定程度上钢化了瓦楞纸板，增加了受力支撑，满足了座椅的功能需求，长宽高近1立方米的体积下，重量仅为10千克左右。
3. 家具设计可以更换"衣服"来改变身份，同一件结构可以在不同空间内组合使用。

| 环境艺术设计系 | DEPARTMENT OF ENVIRONMENTAL ART DESIGN | 娄彪 | 威海"设计谷"校园环境设计 | 指导教师 – 苏丹 |

设计概念："设计谷"艺术教育学园，核心定位教育文创。坐落于山东威海文登一山谷，距机场仅 12 分钟车程。

场地规划及建筑形态：体小、低密、分散、组团。包含艺术展廊、设计师工坊、设计酒店、师生公寓、书吧、茶社等功能模块。

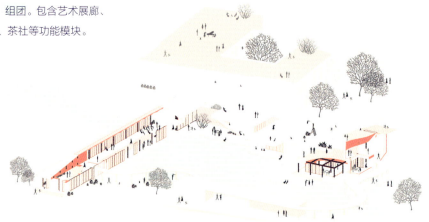

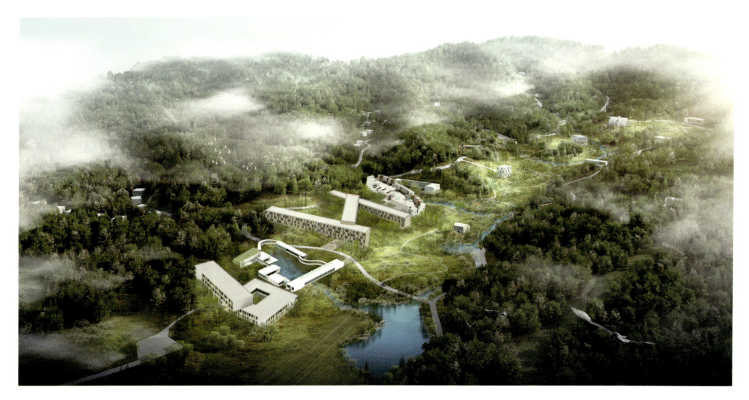

环境艺术设计系 DEPARTMENT OF ENVIRONMENTAL ART DESIGN

迪力旦尔 新疆伊犁尼勒克县苏布台乡尤喀克买里村21号民居改造

指导教师 – 宋立民

伊犁位于新疆西部天山北部，该作品是基于学位论文《新疆伊犁维吾尔传统民居建筑装饰特色研究》，将其理论分析和总结内容，与当代城镇与乡村民居发展的新形式相结合，对其进行改造设计。

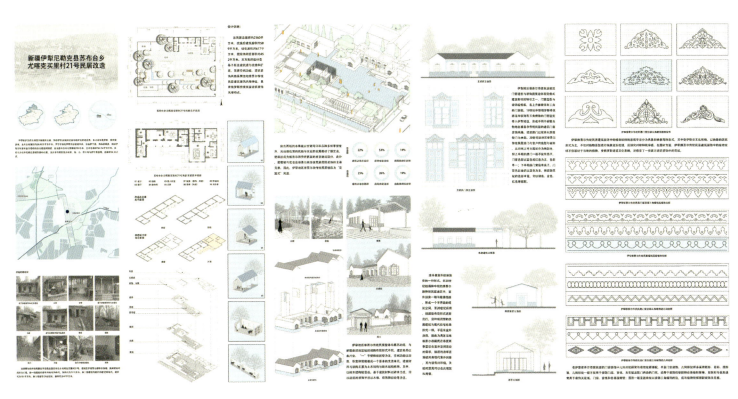

环境艺术设计系 DEPARTMENT OF ENVIRONMENTAL ART DESIGN

刘奕麟　基于人与食物关系的模块化餐饮空间设计

指导教师 – 崔笑声

在以亲子人群为主的餐饮空间中，用模块化的设计思维和设计方式，探讨与落实模块的组织形式与技术手法。探讨模块化的食物空间形式，最终形成了一系列的食物空间形式：食物展览区、亲子 DIY 食物区、像素游乐区、前台区、水吧区、食立方区、机械区、信息区、吊床休闲区、食物自种采摘区等不同类型的与食物有关的空间模块。

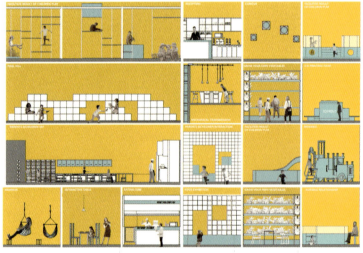
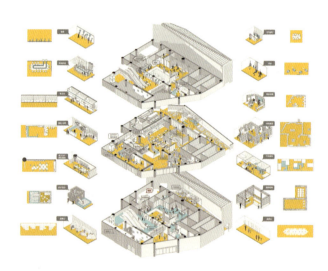
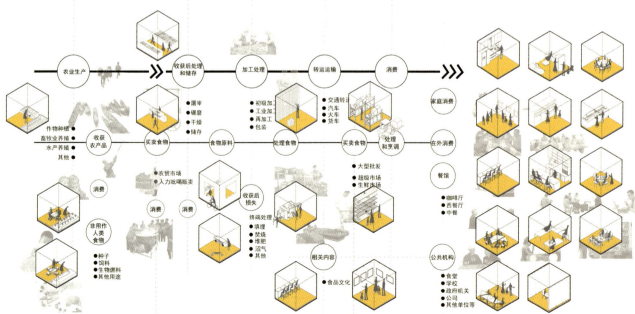

环境艺术设计系 DEPARTMENT OF ENVIRONMENTAL ART DESIGN

刘晴 "识"——基于社交空间中行为的家具设计

指导教师 – 于历战

本家具作品名为"识",是依据社交空间中人的行为特点进行的一组家具设计。作品根据人在不同社交阶段的行为定名为"未识"、"待识"、"初识"、"熟识"、"独识"、"共识",是一组更关注社交行为中人的心理需求的家具设计。

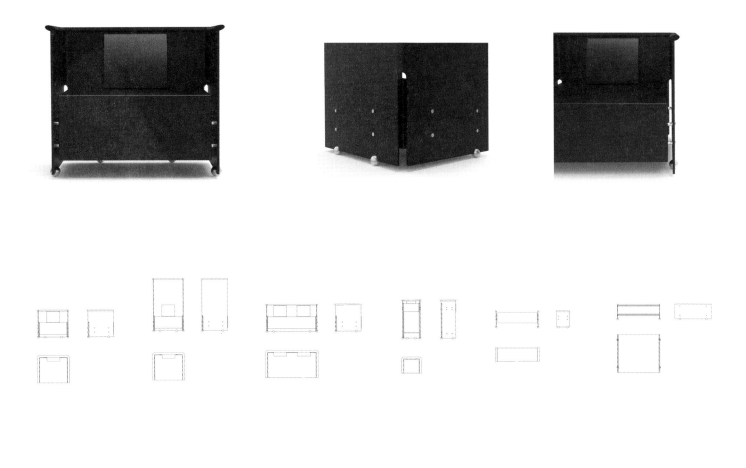

葛明 北京大华影院改造设计

指导教师 – 张月

通过对大华影院的调研、设计和改造，发现传统的独立影院发展至今的空间问题并找出新的功能诉求组合。对现有的建筑外表皮和建筑内空间进行重塑和设计，使之可以满足更多的消费需求和审美趋势。探索传统的独立影院的发展新方向并作出尝试和探索。

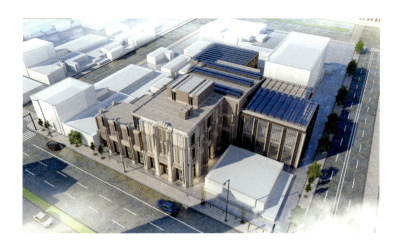
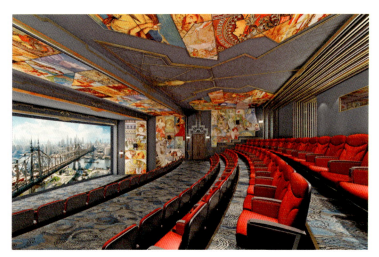
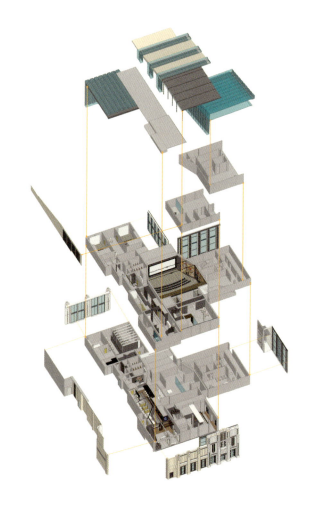
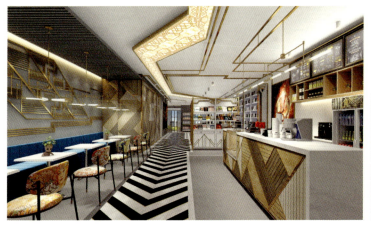
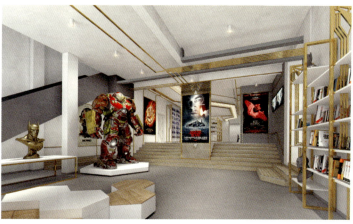

汪泽宇　社区文化中心

指导教师 – 于历战

社区文化中心室内设计理念将生活文化通过创意性的空间营造，使空间与人产生深层次的交互，形成通感的经验认知共鸣，引发人对空间文化的再创造，以达到人的自我实现价值和精神层级的需求，赋予空间环境凝聚力和活力，满足社区居民文化生活的需求。

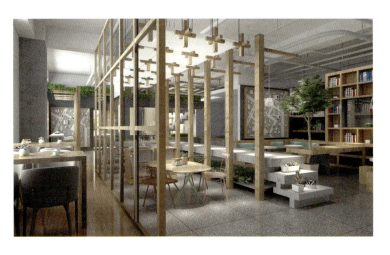

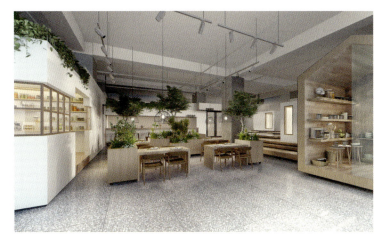

霍志斌　都江堰熊猫主题酒店　指导教师 – 李朝阳

都江堰熊猫主题酒店室内环境设计，是以国宝大熊猫体征形态提取基础元素，结合熊猫栖息的自然环境与酒店坐落的城市特点，运用抽象形式展现与具象形态拼贴相结合的组织方法所营造，是对熊猫、自然、城市、人四者关系的另一种深度思考。

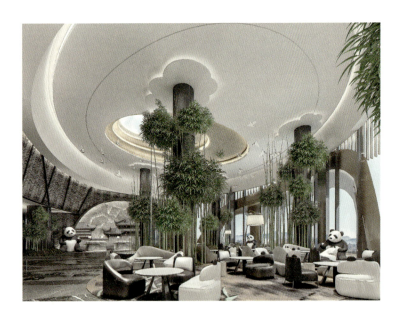

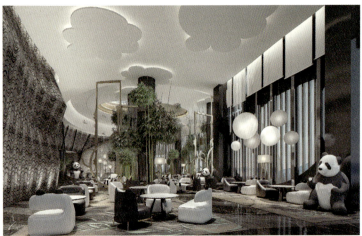

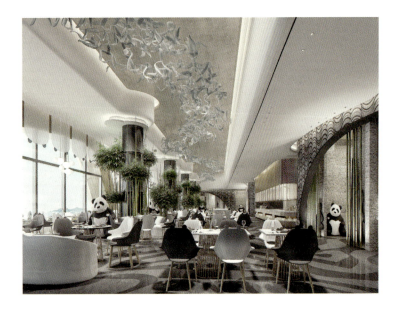

刘徽建　官草汪村鱼市设计中空间叙事方法实践研究

指导教师 – 苏丹

官草汪村鱼市建筑设计借鉴伯纳德·屈米的空间叙事手法，传承并不是简单僵化地将历史封存在盒子里供后人膜拜，应该是活性传承。鱼市在过去是当地人生活的空间，更是生活事件。时代在变迁，事件在转换，空间是事件的副产品，从形式上找寻对历史文脉的传承不仅过于浅白，而且俨然成了活性传承的桎梏。

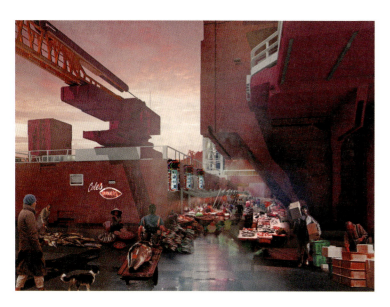

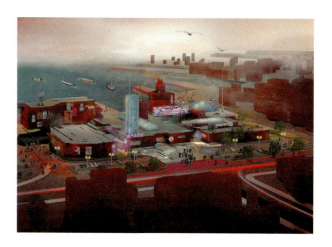

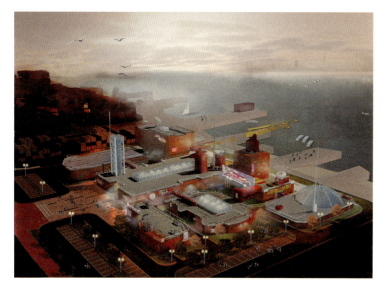

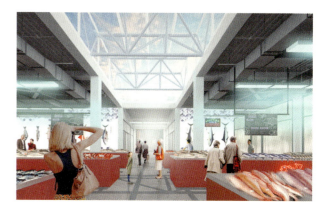

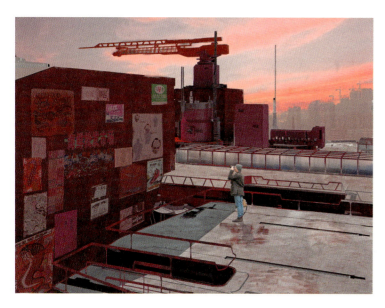

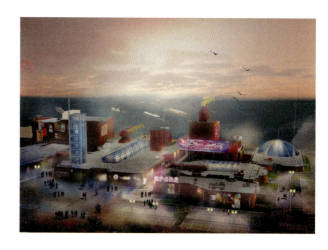

北京怀柔炸药厂民宿酒店环境设计

路琨　指导教师 – 周浩明

北京怀柔炸药厂民宿酒店是由旧工厂改造而成的民宿酒店，集合了创意农业、餐饮、住宿、各种集会、展览、艺术活动等多种功能的田园综合体。其环境设计是将我国北方传统民居营造技艺中的材料和做法以及传统园林的造园技巧通过优化改良应用到本项目的建筑与景观设计中，创造宜人的休闲度假空间。

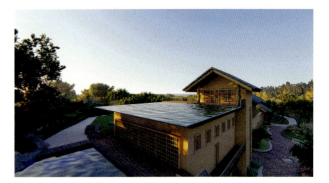

DEPARTMENT OF ENVIRONMENTAL ART DESIGN
环境艺术设计系

李曼园 工业遗留建筑空间设计改造研究——以南京晨光创意园为例

指导教师 - 杨冬江

本研究主要论述南京金陵晨光旧厂房改造中的表现手法和应用，通过对当地自然特征和人文特征深入调研，从项目周边环境、场地特性等多方面研究，对项目进行再次设计。旨在体现金陵兵工厂建厂时宗旨，并向人们重新展现历史长河中兵器工业的记忆，唤起人类对战争的觉醒。

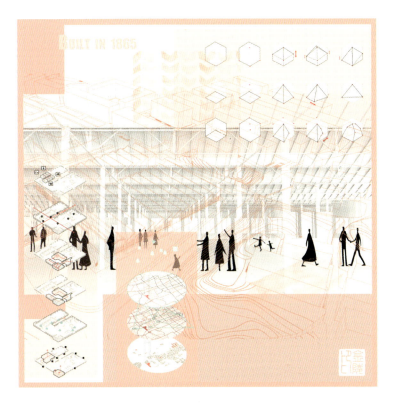

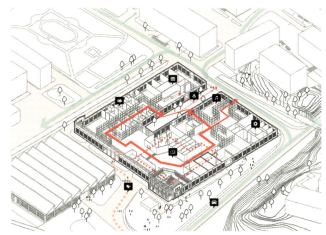

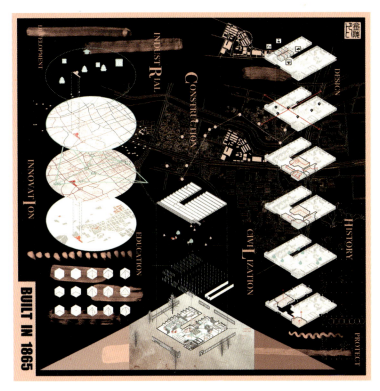

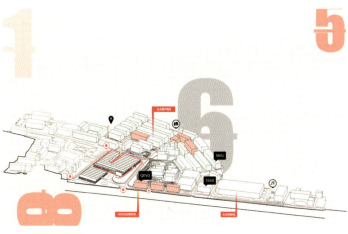

| 环境艺术设计系 | DEPARTMENT OF ENVIRONMENTAL ART DESIGN | 刘金鑫 基于混沌学的科普展览 | 指导教师 – 于历战 |

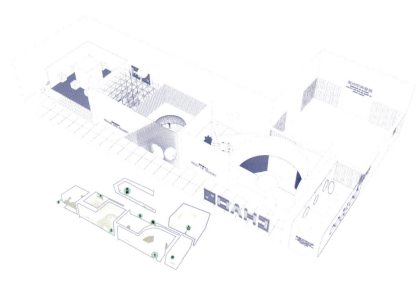

展览设计注重营造"混沌"的体验，通过对比、演示和互动等手段，让观展者充分认识、思考和感受规律都是相对的，需要透过现象去思考其内在的本质。展览中看似杂乱无章的事物却有一定规律可循，而看似符合常理的规律却远比预想的难以琢磨。

庞艳萍　蜂言蜂语

指导教师 - 李朝阳

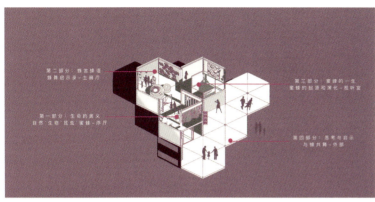

蜜蜂是人类最为熟悉的昆虫之一，生生不息已经在地球以上出现了一亿年以上时间，而人类出现只有500万年。蜂蜜的食用和药用价值、蜜蜂的仿生学、蜜蜂行为的研究、蜜蜂蜂巢的结构、蜜蜂的基因等很多方面都有科研成果，对人类贡献巨大，尽管如此，我们对于蜜蜂的了解和重视是远远不够的，无论是它作为一种授粉昆虫生态的巨大作用，还是它面临的由生态环境恶化而遭遇的生存困境。因此，进一步增进人们对蜜蜂的关注和了解，对促进人与自然和谐相处具有重要意义。

在这种背景下，通过以蜜蜂为主题的科普展示设计研究，探讨怎样利用展示设计的手段去更好地普及蜜蜂相关科学知识，从而提高大众对于蜜蜂的关注度，提高蜜蜂知识的知晓率，提高保护蜜蜂、保护环境的意识尤为重要。

此外，尝试运用新的理念对传统蜜蜂主题的展览展示加以改良设计，是对新时代背景下科普展示进行一次全新的实践探索，使得科普展示的设计理念更加丰富，为后续的深入研究提供参考。

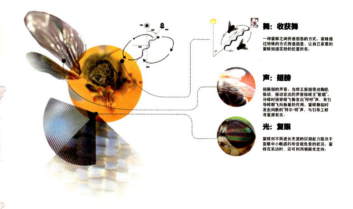

| 环境艺术设计系 | DEPARTMENT OF ENVIRONMENTAL ART DESIGN | 张鑫 | 统治——以"肉类食品养殖与宰割工艺"为主题的1933老场坊历史空间科普展示设计 | 指导教师 – 杨冬江 |

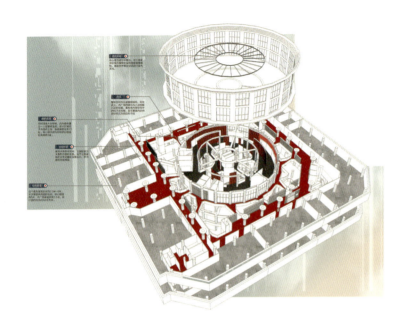

以1933老场坊为例，探究主题相关的科普空间。用严肃的设计语言营造空间氛围，使空间富有情感，摆脱传统科普场馆"绝对科学"的客观中性，让观众在接受科普知识同时，在情感也能上得到共鸣。

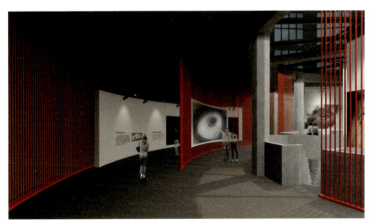
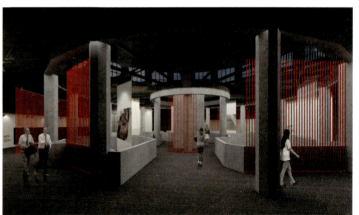
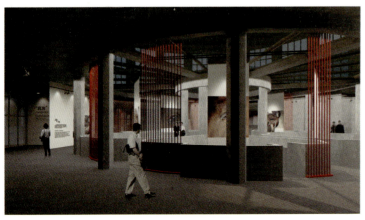

| 环境艺术设计系 | DEPARTMENT OF ENVIRONMENTAL ART DESIGN | 王琨 | 蝴蝶的秘密世界 —蝴蝶主题科普展厅设计 | 指导教师 – 张月 |

我的设计通过建筑空间结构关系来重塑和感知抽象的自然科学知识，现代仅仅是教育讲解已经满足不了新时代的科普需求，所以我利用空间塑造的优势和现代多媒体等多种展览手段来策划一场关于蝴蝶秘密世界的空间体验盛宴。

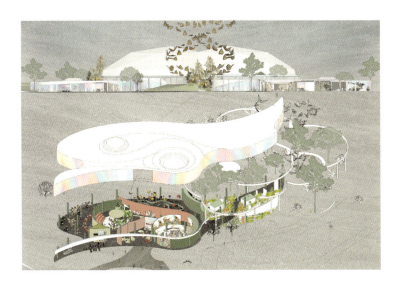

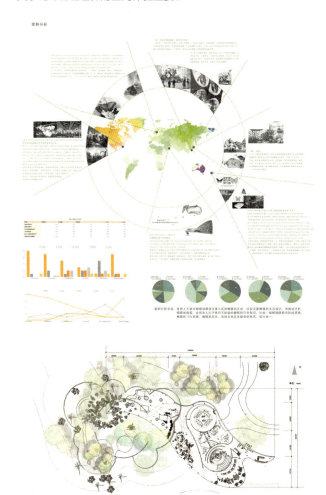

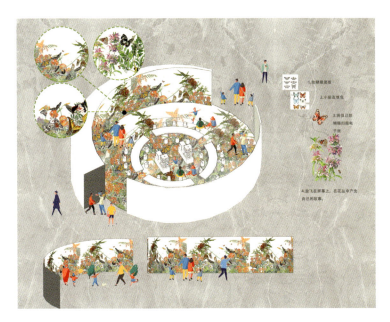

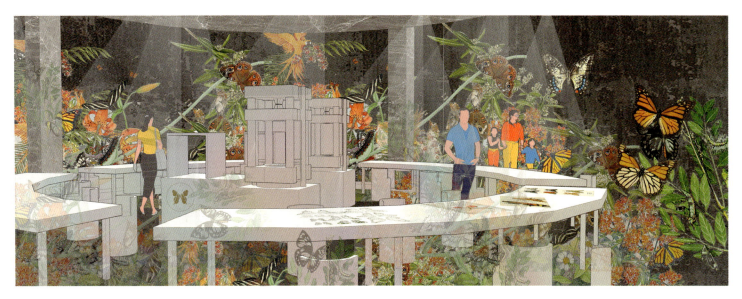

补悬云烟
——装裱君带你看修复

宋美娇 指导教师 – 李朝阳

作者针对书画文物的特性，从中提取出青绿山水、宣纸、卷轴等元素，结合书画文物的实物残片、书画修复的过程、书画修复的工具、材料，将文物实体、数字视频、交互体验相结合，设计最适宜书画文物修复过程科普的展示空间、展示方式。

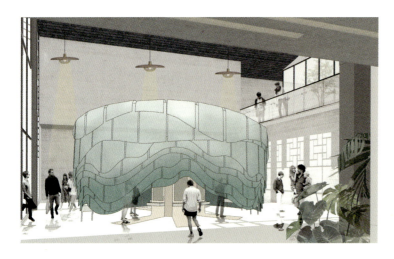

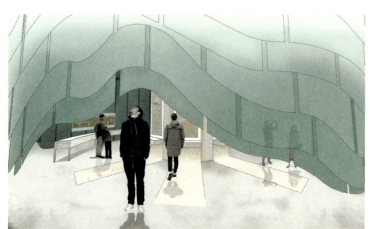

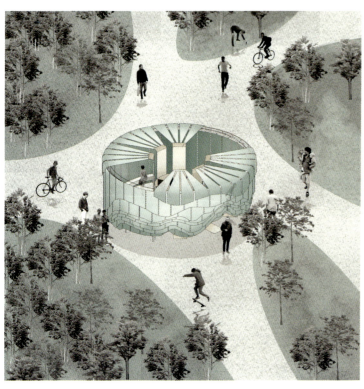
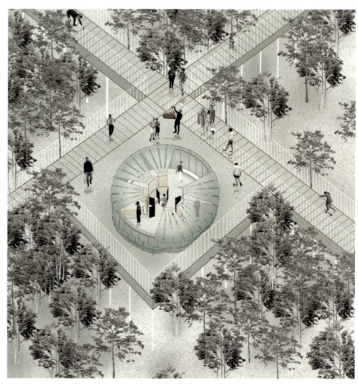

| 环境艺术设计系 DEPARTMENT OF ENVIRONMENTAL ART DESIGN | 胡易知 基于城市公共环境的科普展示设计研究 | 指导教师 – 张月 |

基于城市公共环境的展示设计研究与探索，是基于大众文化素养的现状，顺应当今科学普及工作进展需求的背景下，探索一种新的科普展示空间形式的可能性。设计实践以中国井文化科普在公共街道上的实践为例进行设计方向的探索。

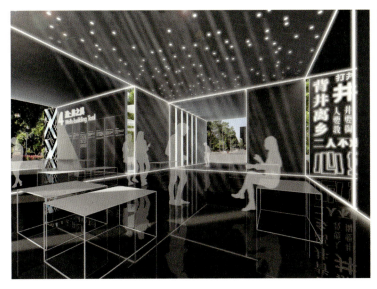
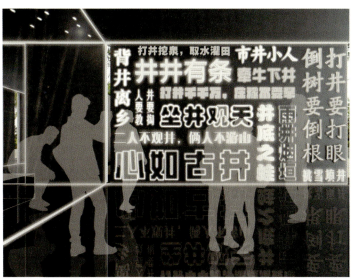
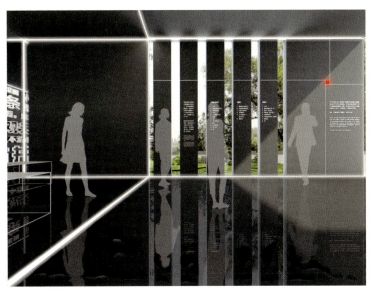

 潘志鹏
 何柳婷
 李永全
 王玉凤
 钟疏影
 洪可
 刘骏
 朱思维
 李斯雯
 刘畅
 彭鼎
 覃千航
 邓洪泽
 林镇郁
 孙晨晨

徐作彪

孟庆飞

杨旭

DEPARTMENT OF INDUSTRIAL DESIGN

工业设计系

主任寄语

当下的设计较之以往任何一个时期都呈现出复杂、多样和不可预知性。全球化与技术社会给设计教育和设计实践带来全新的挑战,当人工智能、大数据、非物质文化遗产、老龄化等诸多变量不断影响和冲击着设计学科建设的维度和设计人才培养的知识结构时,高等院校在教学环节所进行的课程改革与教学优化的各种探索,需要毕业设计的舞台进行集中检验。

清华大学美术学院工业设计系作为国内最早进行工业设计教学、研究、实践的学科平台,致力于培养能够应对全球化挑战的创新设计领导者,近年来的毕业设计重点关注培养学生利用设计创新手段对新技术进行整合应用的能力;对未来社会、文化、商业语境中的技术进行产品定义的能力;面向当下社会问题探索解决方案的能力。因此,在今年的毕业设计中,你会看到年轻学子们面向老龄化社会需求的智能可穿戴设备的创新应用、对于人造皮肤新技术的创新性产品化定义、对材料引发的健康与环境问题的系统思考等。这些探索与实践,将会带给这些未来的设计领军人物全新的职业视野,更会为全球产业的突破创新注入新鲜的思路。祝愿2019届的毕业生们在新的旅程中,用青春与设计全面拥抱全球化新技术的曙光!

| 工业设计系 | DEPARTMENT OF INDUSTRIAL DESIGN | 刘骏 | 消防侦察机器人 | 指导教师 – 杨霖 |

这是用于消防侦察的机器人产品，可代替消防员进入火场侦察，提高消防效率，保障消防员生命安全。产品具备耐高温性能，可在浓烟中获取燃烧物信息、火场环境信息、被困人员位置信息，并分析适用的灭火剂、营救路线等。

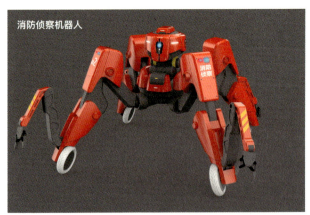
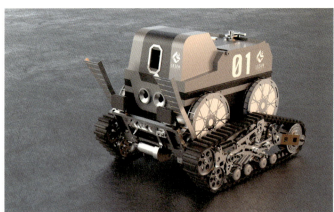

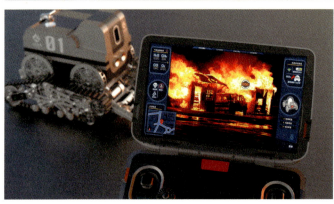
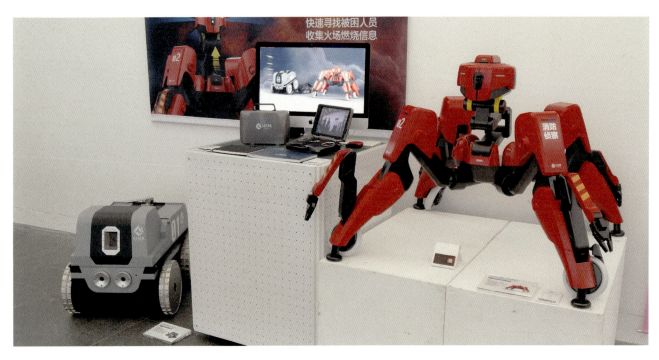

TEN DESIGN
自驾游电动越野车设计

杨旭　　指导教师 – 张雷

TEN DESIGN 是针对年轻人自驾游出行设计的户外产品一体化电动越野车。参考特斯拉电池技术，碳纤维车身，车载太阳能蓄电，续航里程 600 公里以上。空间规划合理，功能上满足户外运动爱好者野炊、野营、越野等多方面行为需求。

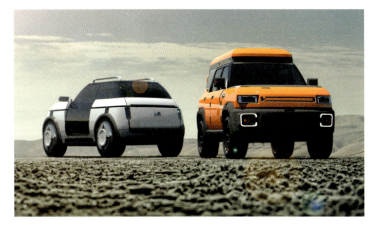

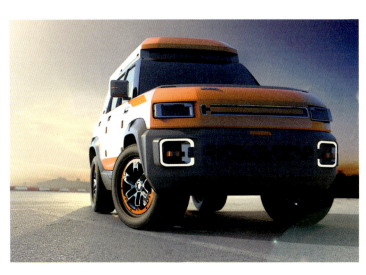
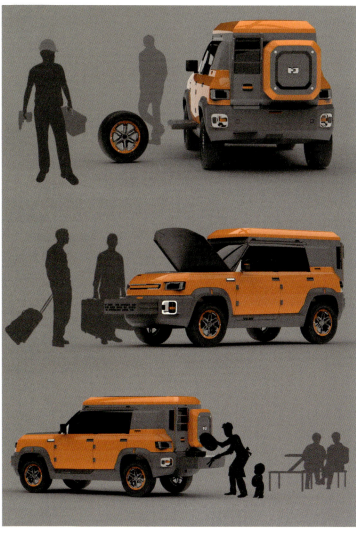

| 工业设计系 | DEPARTMENT OF INDUSTRIAL DESIGN | 潘志鹏 | 威尼斯共享游艇用户体验设计和产品创新设计研究 | 指导教师 – 刘志国 |

此作品基于意大利威尼斯的城市特色，探讨了自动驾驶、燃料电池等技术和共享经济模式对其现有的交通系统问题的前瞻性启发和影响。根据市场、城市居民和游客的出行需求，结合线下和线上的产品体验创造一个全新的共享服务系统，一套具有威尼斯特色的绿色、高效的共享游艇系统。

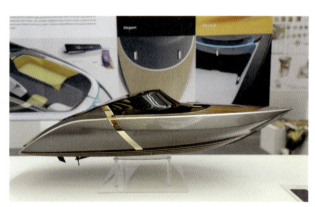
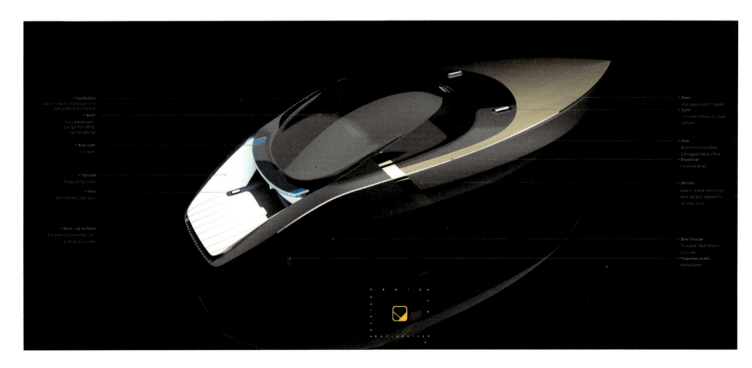

林镇郁　触觉交互宠物机器人　　指导教师 – 唐林涛

洒洒是与人触觉交互的宠物机器人，证明机器人通过触觉交互方式与人建立陪伴关系的可行性。机器人身体上的小针排列触觉刺激交互方式表达机器人的主观感受与交互反馈。

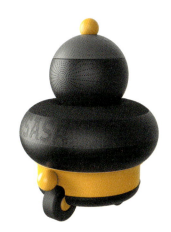
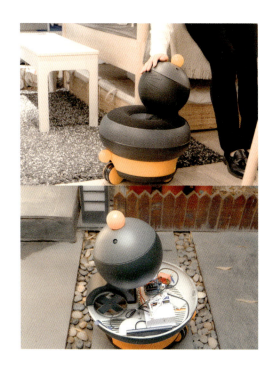
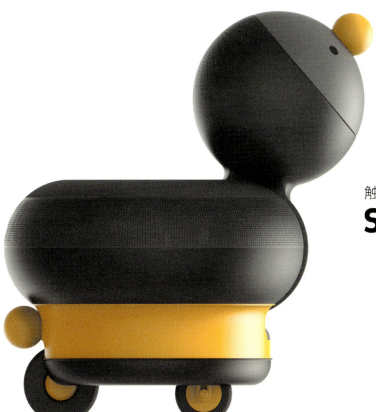

触觉交互 宠物机器人
SASA 洒洒

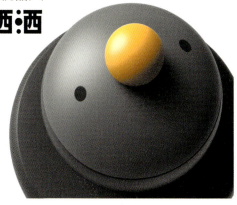

| 工业设计系 | DEPARTMENT OF INDUSTRIAL DESIGN | 覃千航 | 品牌主导的文化创意产品设计方法研究 | 指导教师 – 邱松 |

故宫"万紫千红"文化创意产品设计作品是品牌主导的文化创意产品设计方法系统模型实践应用,通过方法论的实践输出系列文化创意产品,主要通过产品表达紫荆城古人与现代人感受窗外春光、享受美好春日的共同向美的行为。

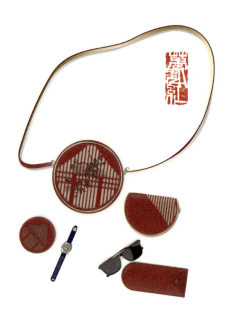

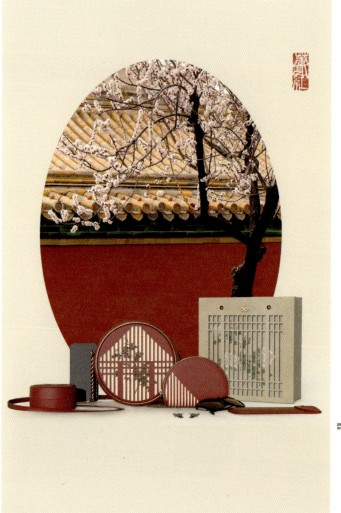

品牌主导的文化创意产品设计方法论系统模型导出

王玉凤　菌丝体材料系列产品设计

指导教师 – 刘新

基于菌丝体材料的系列产品设计，本系列产品利用麻纤维菌丝体材料，以其质量更轻、较好的强度、表面的疏水性以及多孔性应用于座椅、灯具和墙饰的设计，其形态表现突出了菌丝的自由生长特性，并利用产品与环境、人的关系表达生态、情感理念。

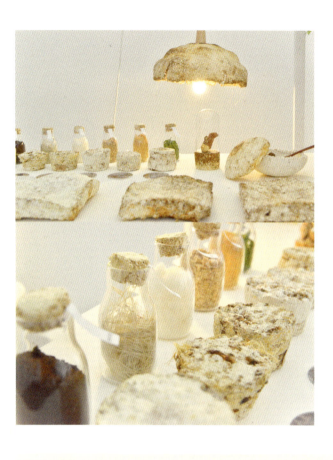

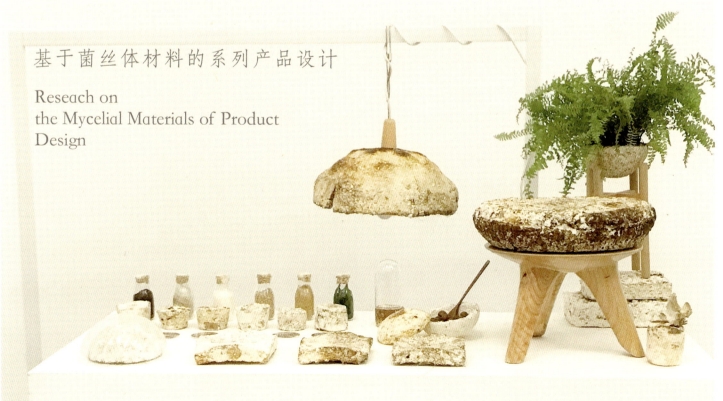

针对服药依从性的慢性病管理服务型产品设计

何柳婷　　指导教师 - 王国胜

针对县域原有慢性病管理体系在用药管理服务的持续性和干预的及时性方面存在缺失这一问题，将连锁零售药店作为糖尿病人用药管理方进行用药管理服务，患者端的触点为APP、一次性药板、药板传感器、胰岛素笔传感器，即一套实现个性化药品分装、实时采集用户服药行为数据的产品体系。

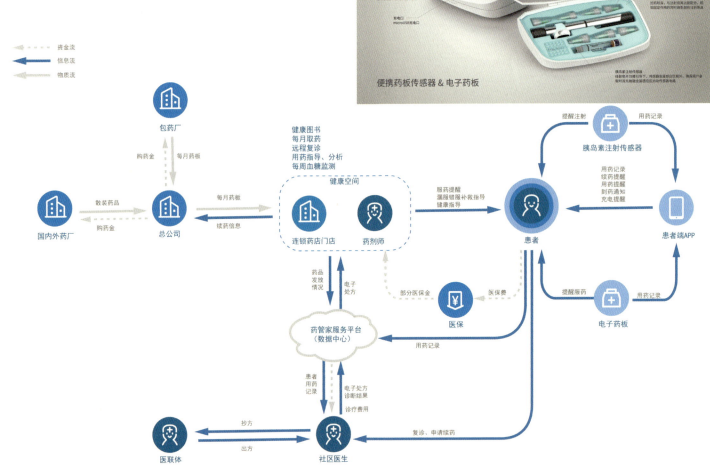

便携药板传感器 & 电子药板

JOURNEY MAP

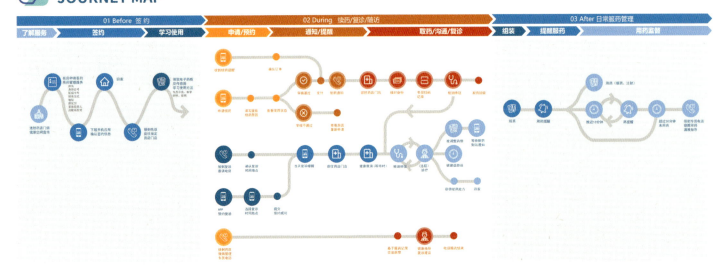

钟疏影　针对学前期儿童艺术教育产品设计研究

指导教师 – 刘强

通过对儿童心理学、学前期教育及艺术教育的理论研究，结合用户研究与设计实践，以学前期儿童为中心设计在家庭、学校场景下结合中国人文背景及生活方式用于日常生活、教学或娱乐过程中的艺术玩教具产品。

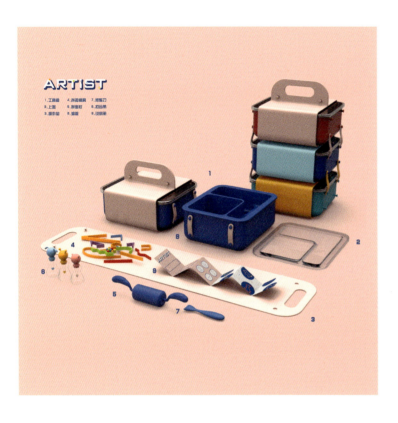

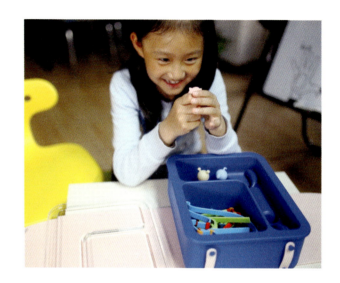

SYSTEM MAP 系统图　　　　STAKEHOLDER MAP 利益关系图

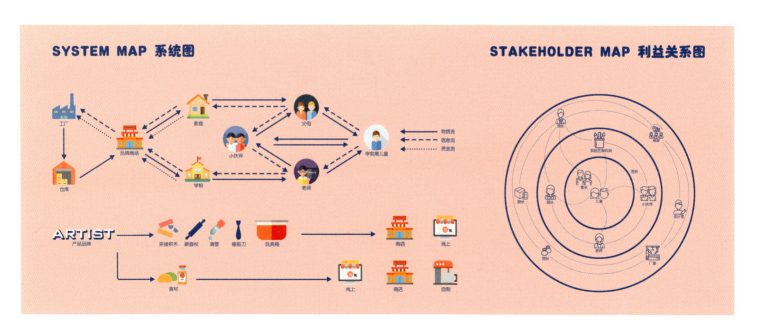

洞穴展馆生态展示设计

孟庆飞　　指导教师 – 史习平

参观展馆是动态连续的信息接收过程，专题型展馆策划主题与展示内容具有相对统一的特性，适于以主题内容作为设计核心，围绕观众需求打造从外至内动态连续的信息传播体验，以增加资源使用效益，提高展馆信息传播效率。

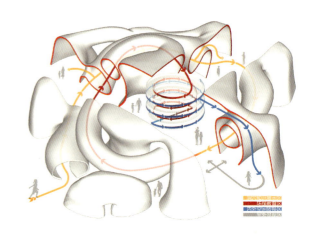

基于用户寻路认知体验研究的医院导识系统设计——以上海孟超肿瘤医院为例

彭鼎 | DEPARTMENT OF INDUSTRIAL DESIGN 工业设计系 | 指导教师 – 赵超

本研究以寻路为切入点，本着以人为本的设计理念对其空间内的用户行为进行分析研究，探讨用户的寻路行为特征。另外，研究将用户寻路认知体验引入医院空间环境导识系统设计之中，提出相关的设计指导原则。

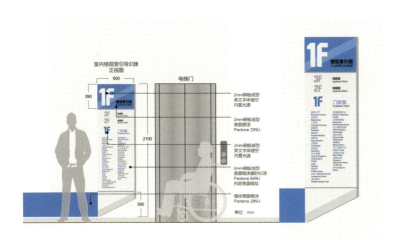

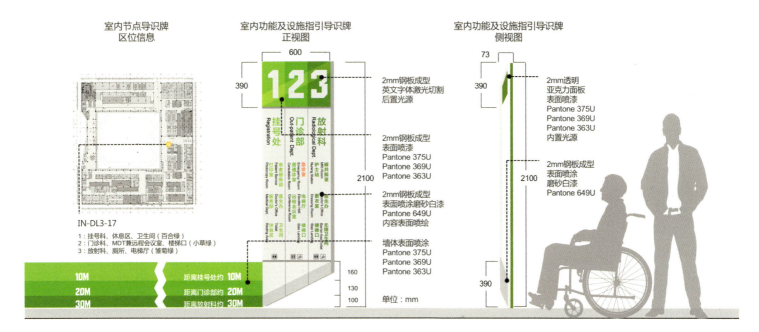

| 工业设计系 | DEPARTMENT OF INDUSTRIAL DESIGN | 孙晨晨 | 老年人可穿戴智能医疗设备设计研究 | 指导教师 – 赵超 |

基于中国一、二线城市的居家养老、医疗发展水品展开调研，借鉴当下的先进技术手段，结合中医医疗、居家保健等相关领域的知识内容，为生活在新时代的老年人打造一款老年人的医养结合的居家养老服务产品。在产品设计和服务系统的构建上，既考虑老年人用户的需求，也顾及项目中其他的利益相关者，优化其中的服务流程，通过产品和服务系统的搭建提升整体的服务体验。

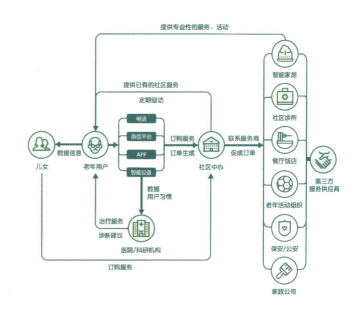

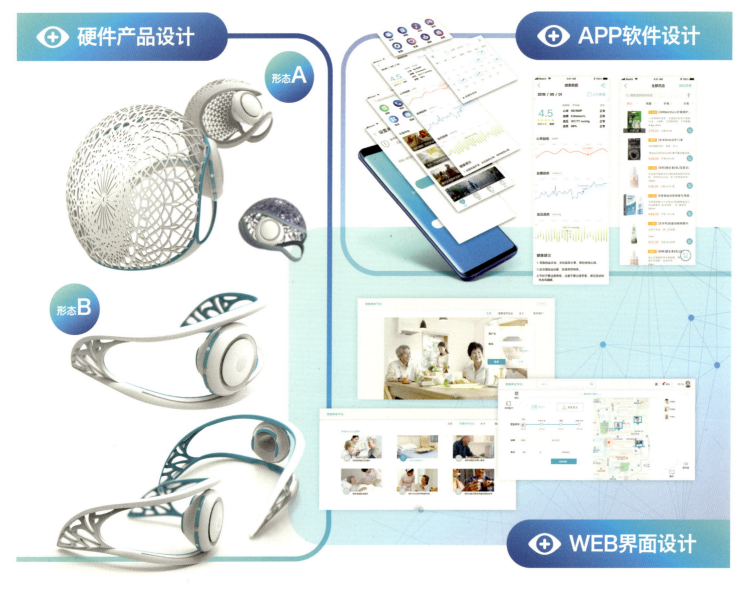

硬件产品设计　形态A　形态B

APP软件设计

WEB界面设计

工业设计系 | DEPARTMENT OF INDUSTRIAL DESIGN

徐作彪　基于"最后一公里"的物流无人化设计研究与产品创新

指导教师 – 刘强

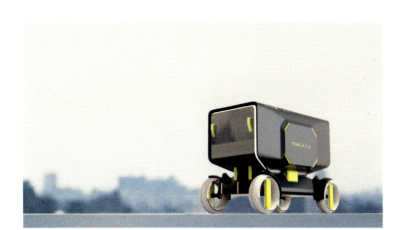

未来 5 到 10 年的"最后一公里"物流配送无人化设计研究与产品创新，产品定义是符合未来发展趋势的智能化产品，满足用户的潜在需求，提供灵活配送、紧急配送、快速配送、安全配送、标准、规范而贴心的服务。

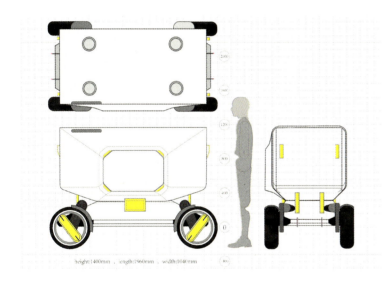

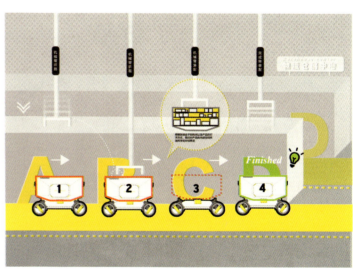

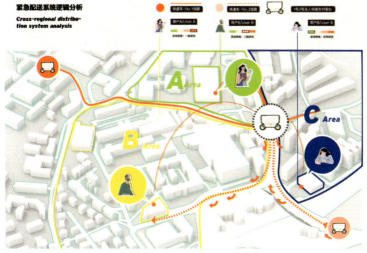

洪可　光致变色科普画板

指导教师 – 张雷

画板的原理为画笔发出的紫外线光使画板中的光致变色材料分子结构发生变化，被照射区域颜色随之改变，并在一段时间后恢复。画笔内部的磁铁拉簧结构使其只有正向贴近画板时才会自动打开。旋转的画板也为绘画赋予了更多趣味性。

朱思维　E-ROOM 老人卫浴产品的健康管理科普设计

指导教师 – 刘新

从家庭建筑空间中的卫浴空间、产品出发，设计符合老年人生活痛点、使用习惯的优化改良设计，让卫浴环境变得更加友好。将平常化的空间定义为老年人家庭科普体验馆。空间的综合体验，能根据老年人的日常习惯为老年人科普健康知识。

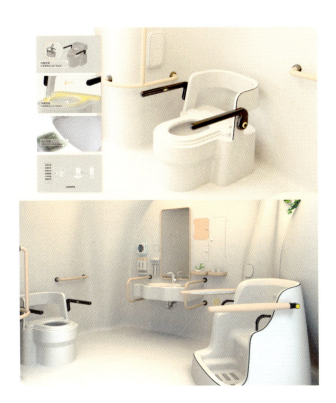

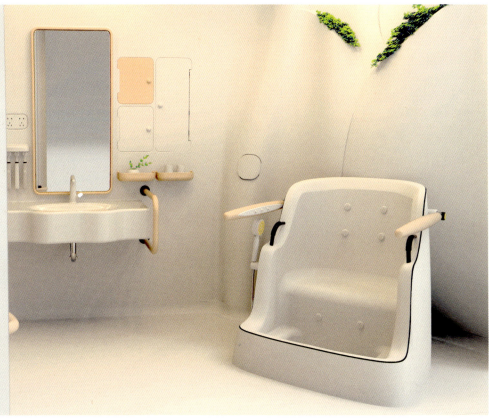

| 工业设计系 | DEPARTMENT OF INDUSTRIAL DESIGN | 李永全 | 基于青少年认知的口腔正畸护理科普产品设计研究 | 指导教师 – 赵超 |

方案以传统食盒造型为灵感进行设计，将日常饮食与口腔护理行为关联起来，让用户食后进行清洁护理的习惯显得更为自然。整套方案延续食盒的分层结构，首层为口腔参数检测区，中层为口腔护理区，最下层为拓展区。产品系统可对其内部的物品进行恒温恒湿保存，并定时通风杀菌，保持内部环境健康稳定。

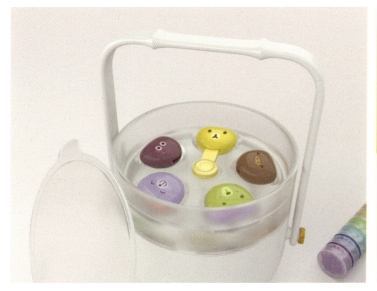

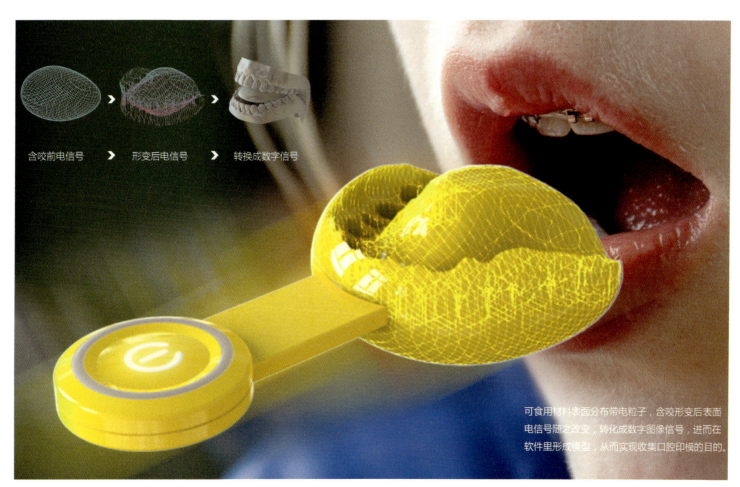

可食用材料表面分布带电粒子，含咬形变后表面电信号随之改变，转化成数字图像信号，进而在软件里形成模型，从而实现收集口腔印模的目的。

邓洪泽　恒星的一生 科普展示设计研究　指导教师 – 史习平

恒星是光和热的源泉，我们的太阳便是恒星的一种。所谓恒星却不是恒久不变的，它也有自己的"一生"。通过太阳可以了解恒星的生命，感受恒星生命历程的波澜壮阔，引导人们产生敬畏自然的意识和珍惜当下时光的感悟。

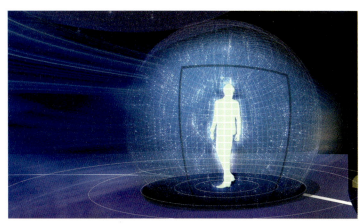

工业设计系 DEPARTMENT OF INDUSTRIAL DESIGN

李斯雯 基于流动性的科普展示设计研究——以牙齿健康为例

指导教师 - 刘强

流动性展示设计以开展科学普及教育工作和活动为目的，实现受众参与度较高的科普互动、提高国民科学文化素质为目标的流动科普展馆。本课题以牙齿健康为例，关注居民日常生活中的牙齿保健的错误观念和不良习惯，希望通过流动性的科普方式，提高整体居民的口腔健康水平。

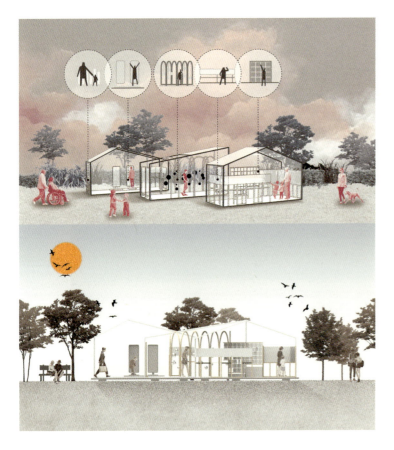

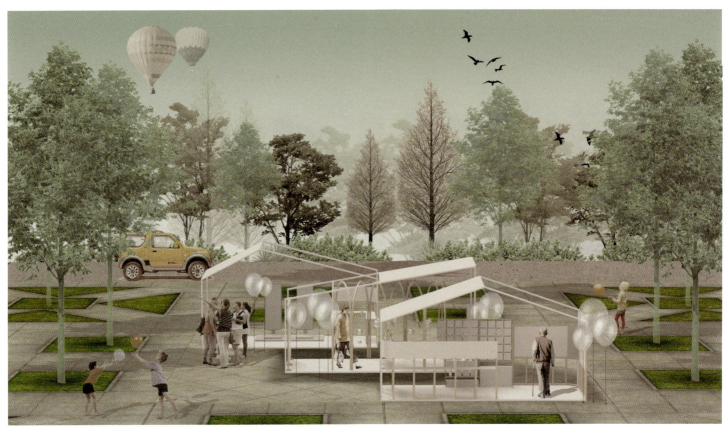

藏区牧民科普活动场所设计与研究

刘畅　　指导教师 – 张雷

西藏是我国西南边陲的要塞，但是长期以来，劳动人口的技能知识水平不足，科学文化素养不足制约着西藏的发展。尤其是西藏牧民的科学文化素养发展十分缓慢。针对这种情况设计符合藏区牧民的科普展馆，通过场馆设计，弥补牧区教育、科普、牧民技能的缺失，提升牧民教育文化水平和科普素养。

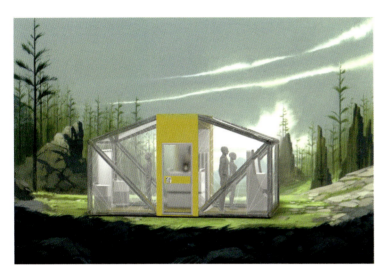

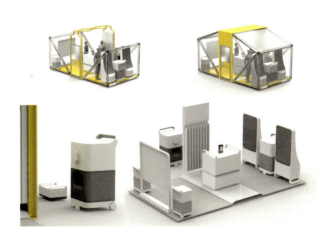

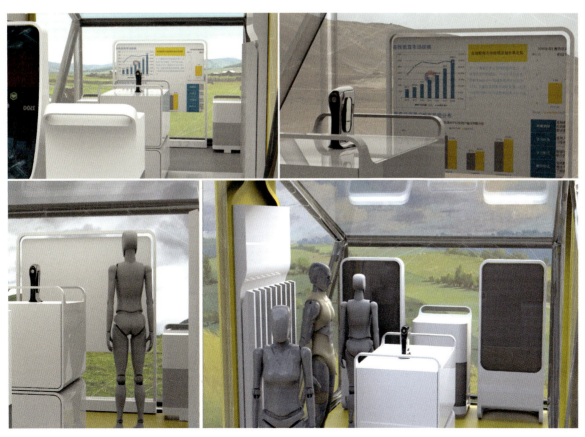

于亚伦　　　　　　　蔡蔚然　　　　　　　吴慧怡

　　　张国磊　　　　　　　王琳

陈芷雅　　　　　　　胡晓文　　　　　　　季源

工艺美术系

DEPARTMENT OF ART AND CRAFTS

主任寄语

在这个火热的毕业季,首先要祝贺工艺美术系2019届毕业生顺利地完成学业,走向新的、更加广阔的舞台!

长期以来,工艺美术系立足继承和弘扬中国传统文化艺术,吸收世界各国艺术精华,提倡以人为本的工艺美术文化,提倡学术研究能力和艺术创作能力并重,培养了大量从事艺术创作和工艺美术设计、教学、研究与管理的专门人才。2019年工艺美术系毕业硕士研究生8名,其中涉及玻璃艺术、纤维艺术、漆艺术、纤维艺术四个专业方向。本科生14名,其中涉及金属艺术、漆艺术两个专业方向,毕业作品是同学们四年来学习成果的综合汇报,也是对工艺美术系教学工作的一次全面检验。与往年相比,今年的毕业作品呈现方式更加多元,既有源于传统手工艺的创造演化,也有当代性、实验性的观念探索,更有基于个人生活体验的研究展现,通过不同的材质选择,诠释出对当代工艺美术的理解和感悟。可以说每件作品都承载着同学们的理想和希望,每件作品的背后都凝聚着工艺美术系的老师和同学们辛勤耕耘的汗水、不懈的努力与执着的追求。

对于2019届毕业生而言,"毕业"是你们艺术生命的一个崭新的起点,你们即将走入社会,那将是一个更广阔的舞台,希望所有的同学能在新的舞台上充分展示自己的才华,为自己的理想而努力奋斗。相信,在不久的将来学院将以你们的才华和你们在社会上所取得的成就而骄傲、自豪!

| 工艺美术系 | DEPARTMENT OF ART AND CRAFTS | 于亚伦　天地人 | 指导教师 – 王建中 |

天地人表达了中国人天人合一的宇宙观。这组作品由三件作品组成，三件作品分别代表天、地、人。龙代表天，蛙代表地，人面代表人。三个形象镶嵌到古代兵器的造型中，让整件作品形成统一的气势。

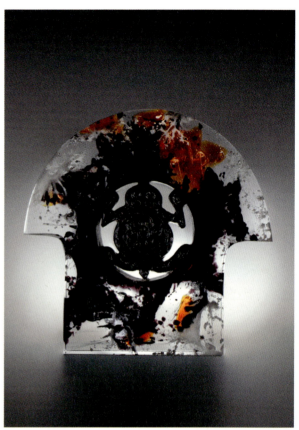

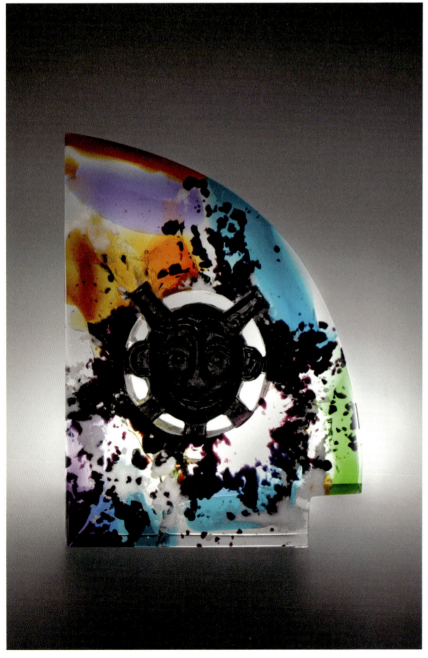

张国磊　　專椀——大漆儿童碗

指导教师 – 周剑石

造型现代，专为儿童设计，不易打翻，方便勺子取食。更适合所有人适用，返璞归真，天然原木（榉木和棕木）擦涂生漆而成。

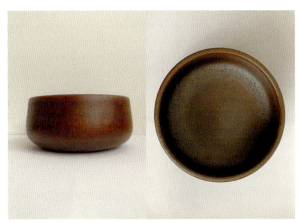

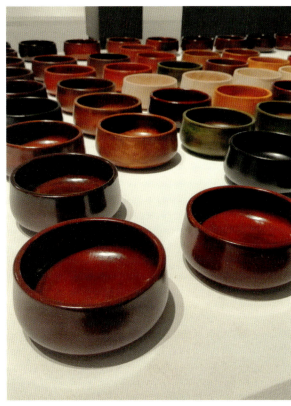

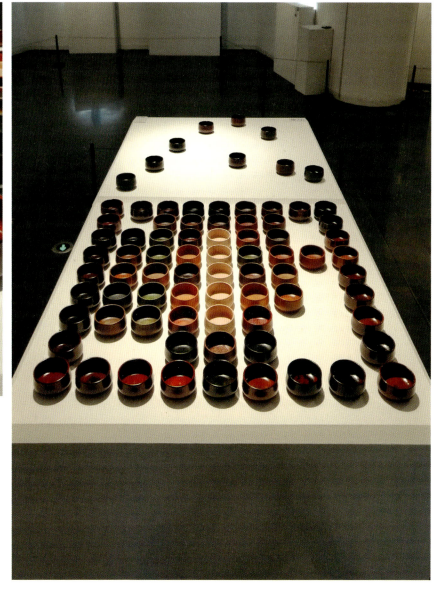

| 蔡蔚然 | 非线性·潮汐
非线性·裂隙
非线性·碰撞
非线性·轮回 | 指导教师 – 王建中 |

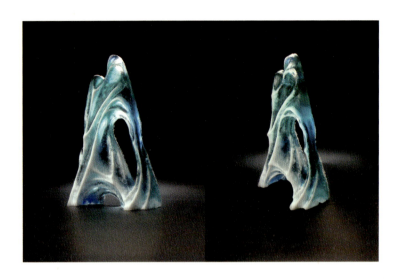

非线性是自然界复杂性的典型性质之一，生命是一个复杂的非线性的发展过程。

生命的复杂性在于，生命是发展的演化的，个体与群体之间，生命与自然及社会环境都会有相互交互的作用，这个复杂过程中的任何微妙的因素变化都会带来不同结果，所以生命具有无限可能性。

生命是微小的，但也可以伟大，卑微但也灿烂，充满辩证性。

我想以管中窥豹的方式，去放大生命进程的某个时刻的某个局部：生命是有节律和轮回的，如潮涨潮落，月色盈缺；生命是充满变数和分支的，无心之举，差之千里；生命更要面对无数正面冲撞和妥协……

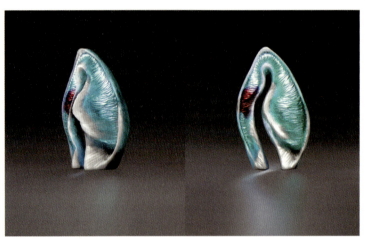

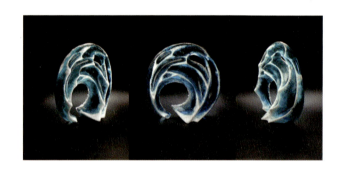

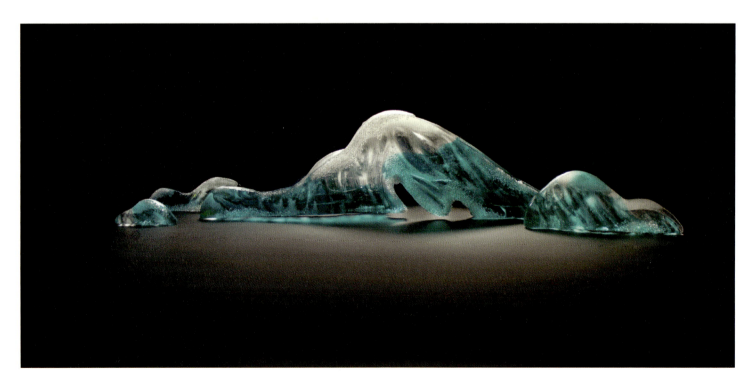

王琳　融

指导教师 – 洪兴宇

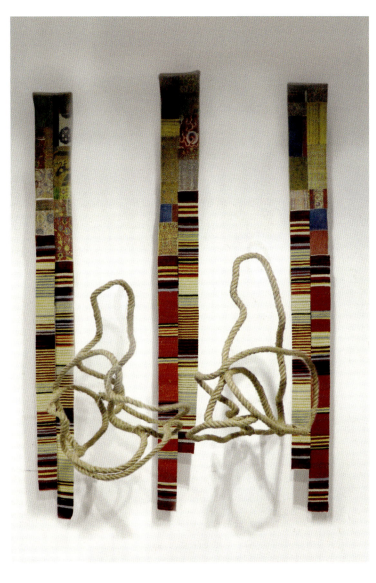

京式地毯受制于宫廷文化的束缚，存在着图案繁复、结构样式单一、工艺复杂等问题。所以在这次毕业设计中，我希望能够突破传统地毯形制，通过将平面地毯与空间、材质相结合，来增加地毯使用过程中的趣味感。

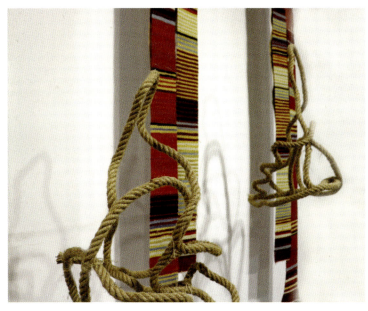

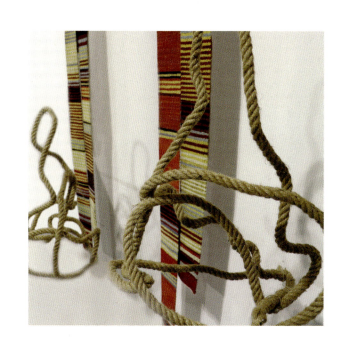

吴慧怡　婚——由感而起

指导教师 – 唐绪祥

作品灵感来源于三书六礼，设计的出发点来自于"五感"。仪式感是礼仪中的核心体验，这种体验需要调动人体的五感官能。以婚俗文化中部分信物为媒介，分别从视、听、嗅、味和触这五种感官阐释婚饰。婚，由感而起。

胡晓文　浅绛集之一

指导教师 – 程向军

漆画中的工艺秩序一直是漆画绘画性得以实现的基本手段。作者选取中国画浅绛山水中经典的意象（山、石、树、水、线等），在保持大漆工艺美感的基础上，试图以漆性实现自由、天真的绘画感。

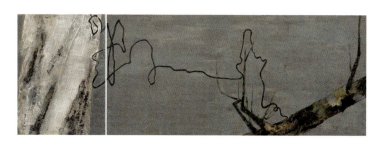

| 工艺美术系 | DEPARTMENT OF ART AND CRAFTS | 季源 | 玻璃艺术的哲学思考 | 指导教师 – 关东海 |

通过系列作品探究社会普遍审美与所谓的"高雅"审美之间的关系。通过审美方式的哲学深化研究，思考形式美与思想内涵在现代社会的关系问题。呼吁观众意识觉醒，呼吁审美平等，呼吁艺术为社会发展、人类思想进步服务。

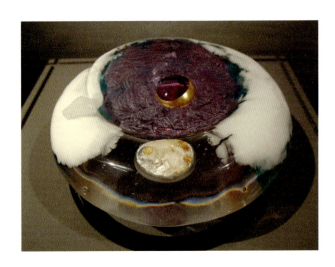

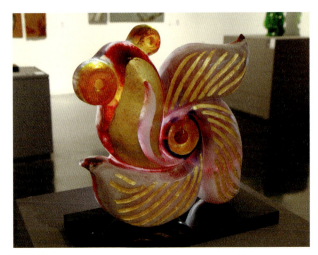

工艺美术系　DEPARTMENT OF ART AND CRAFTS

陈芷雅　印象·四君子

指导教师 - 王建中

四君子者，梅、兰、竹、菊。以中国传统文化中的"四君子"为创作题材，糅合中国画和现代绘画的语言，结合玻璃吹制工艺，试图诠释"四君子"之精气神。

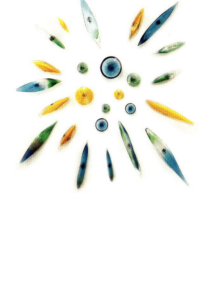
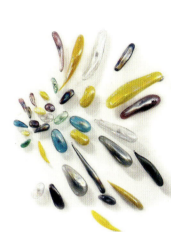
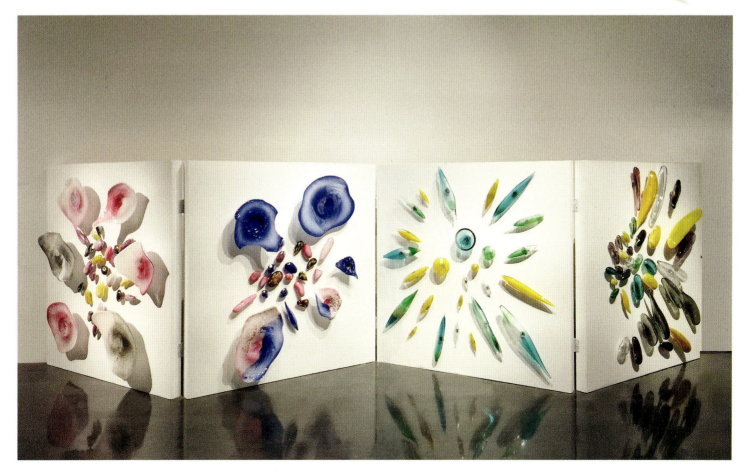

刘云行	高艳玲	雷克华	马海博	
张宗慧	胡佳雄	刘枝秀		
熊棉	杜庆钰	韩坤炯	贺倩玢	
朱家慧	龚子仪	郝逢源		
贺雪	黎子然	李屹楠	王苗	
黄秋杰	李佳音	彭宇		
王若琳	王闻博	徐飞	张存君	
张红梅	邹坤达	孙浩	岳程	赵哲析

DEPARTMENT OF INFORMATION ART & DESIGN

信息艺术设计系

主任寄语

2019年初夏，信息艺术设计系新一届的毕业生们迎来了他们的毕业作品展。本届信息系毕业生，有49位本科生，分别来自摄影、动画、信息设计三个专业，以及数字娱乐设计第二学位专业。有34位研究生，来自于信息艺术设计交叉学科、科普硕士及艺术硕士等多个培养项目。我谨代表全系所有的老师们，对各位同学的顺利毕业表示热烈的祝贺！

同学们，在过去的几年中，你们不断超越自我，追求创新。在这个难忘的过程中，你们的努力是咱们信息艺术设计系发展的强大动力。我们为你们而自豪，而骄傲！谢谢同学们！

在本次毕业展中，你们的作品呈现了多样化的风格。既有别具一格的摄影作品、引人深思的动画短片，也有新颖有趣的交互设计和给人带来独特体验的交互装置艺术。同学们，希望你们能把作品创作过程中的思考和快乐与更多的人分享。

同学们，信息艺术设计及其相关领域发展迅猛，具有知识更新速度快、工具和方法日新月异的特点。希望你们在毕业之后，仍然坚持学习，自我提高，谦虚谨慎，不断前行，做一个终身学习者！

同学们，走出校门，你们将面对一片更广阔的天地。希望你们在创新的道路上，坚持理想，不忘初心。祝愿同学们在未来的日子里取得更大的成就！

还是那句话：常回来看看！

谢谢！

| 信息艺术设计系 | DEPARTMENT OF INFORMATION ART & DESIGN | 王闻博　七 | 指导教师 – 吴冠英 |

魏晋风流是中国历史上首次出现的人文觉醒，而竹林七贤是魏晋风流重要的先驱者。作为中国文化中重要的精神符号，竹林七贤是推崇个性、追求自由、反抗权威、超越主流的象征。此次创作，我通过动画的媒介，探索新的影像造型语言，用多屏的方式表现嵇康赴死并消亡于天地山水之间，寻求影像展示和接受的模糊边界，唤醒观者对这个符号的关注和反思。传统文化符号的现代化呈现甚至改造，显示了在探索记忆、身份认同和自我重构中人与历史的联系。

| 信息艺术设计系 | DEPARTMENT OF INFORMATION ART & DESIGN | 徐驰 | 视界新语——我的艺术之路 | 指导教师 – 付志勇 |

本作品通过对文化创意城市理念的研究，在北京向文化创意城市转型升级的背景下，探索博物馆和"人"、"物"之间的潜在关系和规律，使用信息可视化的技术手段将其进行视觉呈现和集中表达，让不可见的"事物"变得可见。

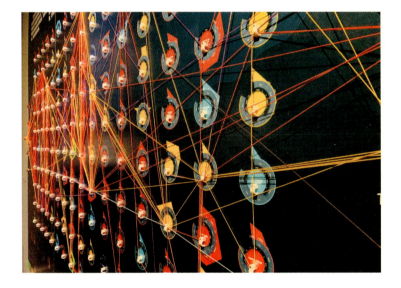

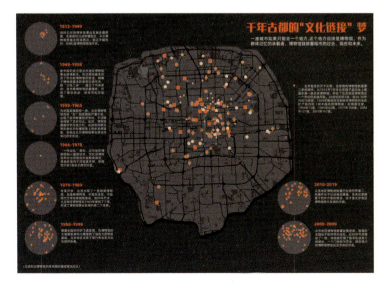

| 信息艺术设计系 | DEPARTMENT OF INFORMATION ART & DESIGN | 邹坤达　VR 小世界森林 | 指导教师 – 鲁晓波 |

本次研究以著名的六度分隔和小世界理论为基础，结合现有社交产品的人际关系架构，在整理自己的人际关系这一具体事件下，设计了一个全新的个人社交网络模型，并通过虚拟现实技术将这个模型可视化出来让用户体验。

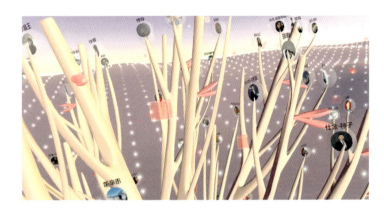

朱家慧　未来医疗健康档案

指导教师 – 付志勇

未来医疗健康档案以电子病历为基础，利用多维度的交互叙事方法配合病人的日常健康数据，综合呈现给医生病人完整的就诊、健康档案和病历记录，利用人工智能的大数据分析和病因联想建议，综合给出病人的身体状况报告，辅助医生进行诊断和建议。

黎子然　Icarus

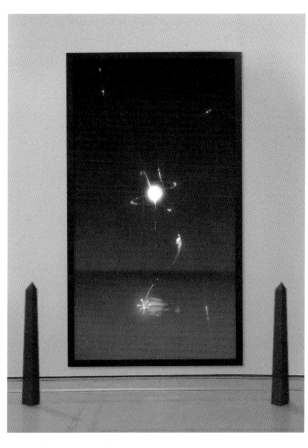

作品是以伊卡洛斯式悲剧为背景创作的交互装置。观众可以通过触摸交互生成动画内容，进而导致作品走向不同的结局。创作希望呈现更加开放的作品形式，让观众也能参与作品意义的构建。

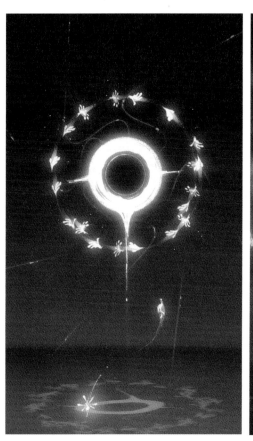
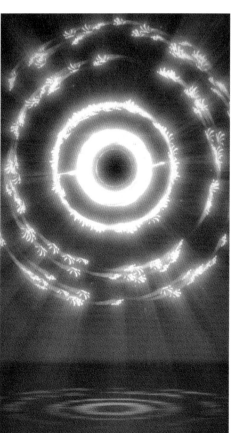
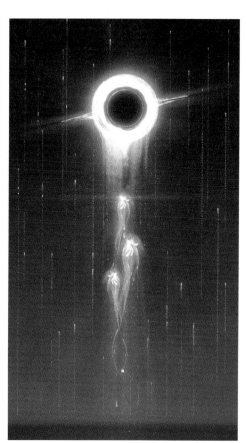

| 信息艺术 设计系 | DEPARTMENT OF INFORMATION ART & DESIGN | 岳程 | 折阅 | 指导教师 – 吴琼 |

折阅是一个面对折叠屏手机的新闻聚合类应用。通过对折叠屏手机硬件体验的分析，结合新闻聚合类应用的特征，设计了一个将折叠手机的优势尽可能地展现出来的应用。并通过前端开发技术将其实现，可供参观者进行体验。

孤独症儿童情境模拟场景辅助干预系统设计研究

王苗 　指导教师 — 张烈

孤独症儿童情境模拟场景辅助干预系统是一款利用体感技术设计的用于孤独症儿童干预治疗的产品。他借鉴孤独症行为应用疗法（ABA）中的干预方式，为孤独症儿童提供一个在真实模拟的不同物理场景中进行的干预治疗的产品，为适应新环境做预告，并减少其情境迁移，同时每一个情境及回合尝试教学（DDT）、强化物等都可以由特教老师根据孩子的情况单独设计，以达到最优效果。同时系统也会收集儿童在干预过程的相关数据，为教师的效果评定及干预计划制定等提供相关基础依据。

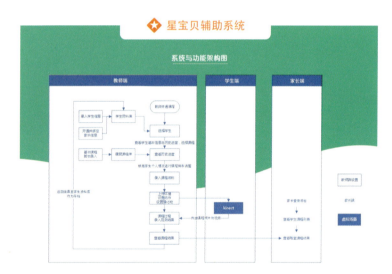

信息艺术设计系
DEPARTMENT OF INFORMATION ART & DESIGN

郝逢源 趣出行

指导教师 – 吴琼

趣出行是一个基于折叠手机的应用，首先满足老年用户对于出行遇到的问题，帮助老年人出行并能针对老人喜好给出出行方案，查询路线的主要功能，通过出行数据，来激励用户，使得用户可通过简单的操作就能获取行程的确定性，提升老年出行的便利性，发掘老年群体的价值。

B1 设计关键词 · 关键词推导

B2 交互设计 · 部分框架

B2 交互设计 · 设计原则

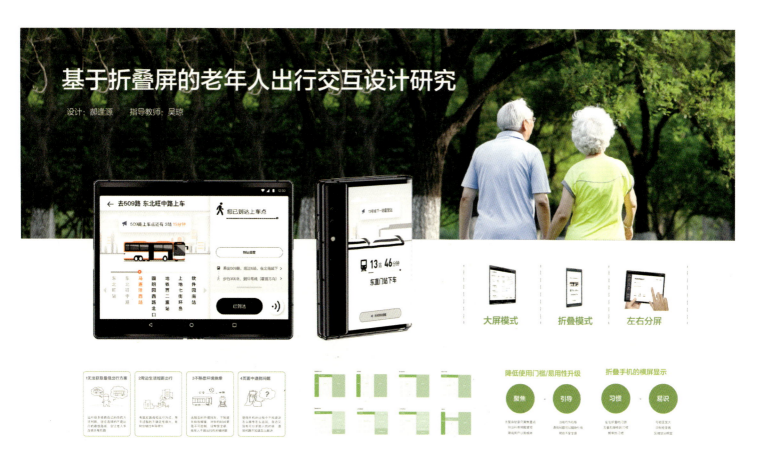

| 信息艺术设计系 | DEPARTMENT OF INFORMATION ART & DESIGN | 王伟 | 中国最后的驯鹿部落——敖鲁古雅 | 指导教师 – 冯建国 |

驯鹿鄂温克人世世代代在大兴安岭密林中靠狩猎和牧养驯鹿为生，这是我国唯一的驯养驯鹿的民族。如今，纯正血统的驯鹿鄂温克人正逐渐减少，作品的拍摄是对濒危民族和文化的抢救性记录，力图为驯鹿鄂温克人留下时代肖像。该作品已获得2018年度国家艺术基金。

黄秋杰　故园·黄河两岸

指导教师 – 冯建国

我带着大画幅相机行走在中华民族的母亲河两岸，想用一种平和、朴素的视点记录黄河从源头至入海口正在改变的沿线景观，观察和表现黄河两岸百姓生活，借由影像的形式来探讨人与环境、自然的关系。

| 信息艺术设计系 | DEPARTMENT OF INFORMATION ART & DESIGN | 杜庆钰 黄酒酿造 app | 指导教师 – 徐迎庆 |

黄酒酿造工艺 app 主要用于探讨和挖掘非物质文化遗产中的数字化交互展示，为非物质文化遗产的传承提供一个新的方向和空间。

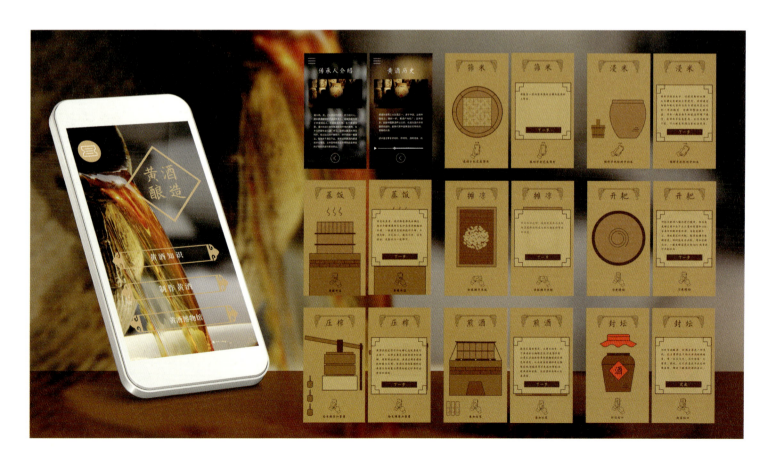

王若琳　耳朵交互 Ear Touch

指导教师 – 史元春

盲人以"触摸＋听"的方式操作智能手机，仍面临出行时单手使用不便、公众场合下扬声器泄露隐私等问题。耳朵交互基于手机屏幕电容传感器实现，只需单手，用手机屏幕碰触耳朵执行点击、滑动等多种动作完成日常功能，同时从听筒听取语音。

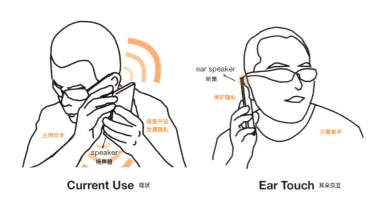

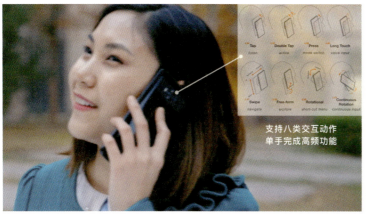

EarTouch: Facilitating Smartphone Use for Visually Impaired People in Public and Mobile Scenarios (CHI 2019)

基于电容传感器数据实现耳朵交互

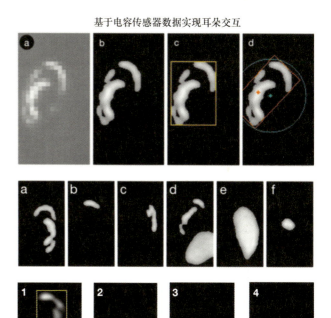

与视力障碍用户一起开展设计工作坊

| 信息艺术设计系 | DEPARTMENT OF INFORMATION ART & DESIGN | 徐飞 | 妙语生花 | 指导教师 – 张松海 |

"妙语生花"是一款 AR 花式留言应用。留下一句话，生成一朵花。花的颜色和种类代表不同的情感倾向。人来了又走，而花开了就永远留在此地。如果留下的是语音，则生成气泡，绵绵不绝的回响，令人念念不忘。

| 信息艺术设计系 | DEPARTMENT OF INFORMATION ART & DESIGN | 贺雪 | Atmo | 指导教师 – 付志勇 |

Atmo 是一个用以动态调节用户情绪的沉浸式互动体验系统，通过脑机接口设备实时采集到用户的情绪数据来改变投影场景中的光线、生物、植物等美学元素，动态地影响用户的情绪状态，同时系统持续获得调节结果反馈辅助用户自助调节情绪。

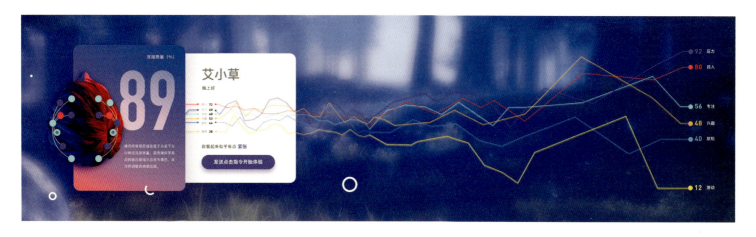

| 信息艺术设计系 | DEPARTMENT OF INFORMATION ART & DESIGN | 胡佳雄 | 情感语音聊天机器人"护甲熊" | 指导教师 – 徐迎庆 |

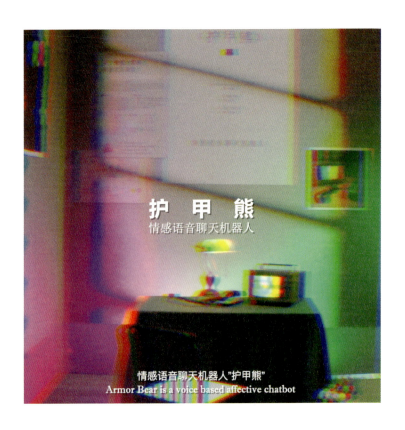

情感语音聊天机器人"护甲熊",可以在对话中感受用户的情绪,并表现自己的情绪。"护甲熊"采用了自主研发的 emojilization 语音情绪识别和标注系统,利用循环神经网络模型分析语音信号中语义和语调中的情感信息,最终为每一句用户的语音输入标注上一个 emoji。这样,"护甲熊"就拥有了感受人类情感的能力。在对话设计中加入其他角色,结合用户的情绪状态进行戏剧化编排,为体验者带来全新的语音交互体验。在未来,"护甲熊"的语料库会更加丰富,集成赞美、批判、安抚等功能,为用户带来更高级的情感体验。

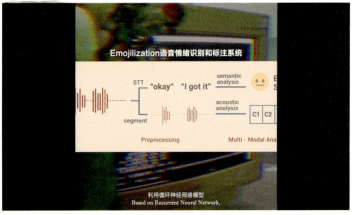

| 信息艺术设计系 | DEPARTMENT OF INFORMATION ART & DESIGN | 熊棉 | Matrix 母体 | 指导教师 – 王之纲 | 145 |

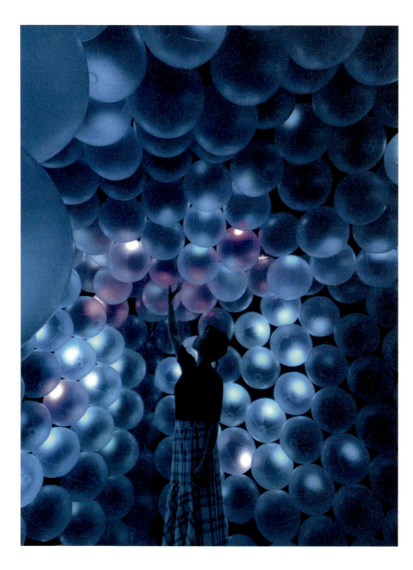

作品想法由笔者本人的情绪与个人经历触发，归属感是当下让我非常困惑的一个点。相信很多人都有这样的体验——对工作学习的城市倍感压力，对生活成长的家乡又格格不入。因此，笔者在这次的作品里创造了一个"母体"。母体本身是一个孕育生命的场所，它是一个平和、包容、有爱的地方，笔者创造的这个母体，外表看上去像女性的子宫，是人类母体的一个象征，是熟悉的甚至是让人亲切的。因此整个空间装置，包括外形、内部形态、光影变化、使用的材料触感、空间气味、听觉效果上都力图营造出一种舒适、柔和的氛围。作品《母体》的空间形态通过模拟女性子宫，是由分别为出入口的两个通道和一个交互空间组成，整个装置均采用气模材料，且这两个部分均采用弧形结构，以减少锐角，从而给观众一个容易产生好感的心理暗示。观众进入交互空间内部可通过触摸内壁点亮黑暗的空间，而空间反馈给观众一个明亮、柔和、舒适的环境，这一交互过程完成了一个仿生的模拟，观众与《母体》是一个互相依赖的关系。

| 信息艺术设计系 | DEPARTMENT OF INFORMATION ART & DESIGN | 张宗惠　精灵湖面 | 指导教师－王之纲 |

通过塑造虚拟生物群落探索虚拟角色的生命感塑造。观众通过脚部动作等交互行为在湖面与栖息与光影湖中精灵进行交互，经历从个体到群体的认知，了解它们的生活习性和种族状态，最终产生情感上的缔结。

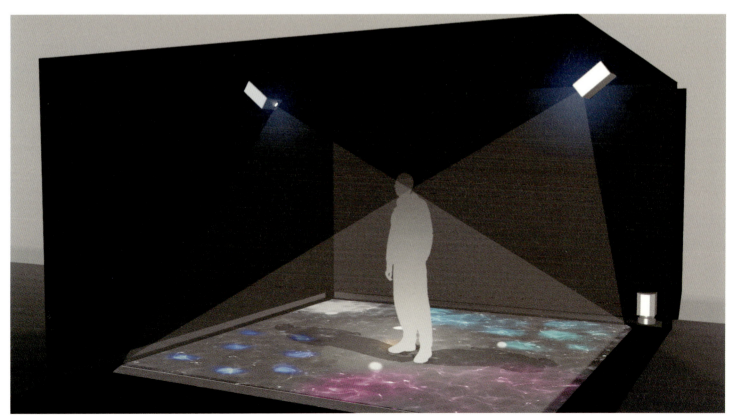

Brand Galaxy

刘云行　Brand Galaxy　指导教师 – 鲁晓波

是通过对拟剧化品牌关系论研究后设计的品牌关系信息化可视化探索平台，分为展示信息可视化探索的网页和可以参与信息可视化体验的仪表盘两个部分，以相关的可交互可视化内容吸引用户了解品牌与自身的拟剧论品牌关系，让专业人士获得品牌管理的新思路。

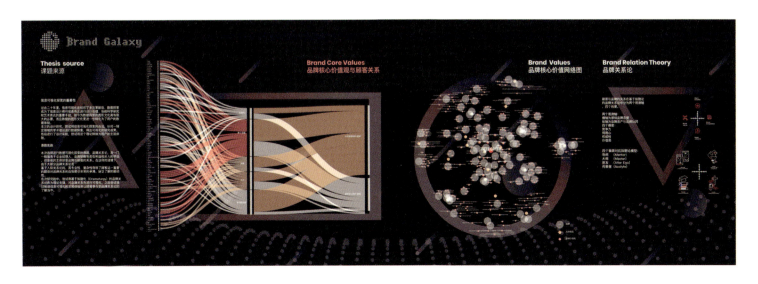

| 信息艺术设计系 | DEPARTMENT OF INFORMATION ART & DESIGN | 李佳音 | "墨甲"机器人艺术表演 | 指导教师 – 米海鹏 |

作品利用具备中国风格造型的机器人,完成了一次机器人艺术表达,机器人可以演奏民族乐器,并且通过富有表现力的动作传递情感。作者的工作主要为整体舞台表演的导演和统筹,以及竹笛机器人"玉衡"的动作设计。(机器人造型设计:张升化)

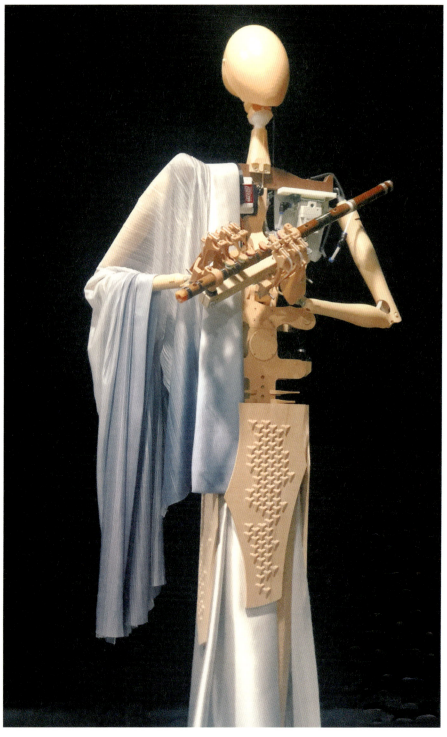
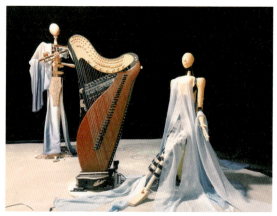
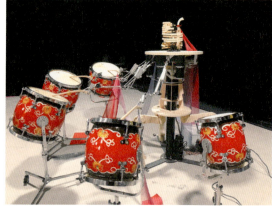
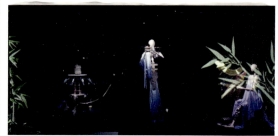
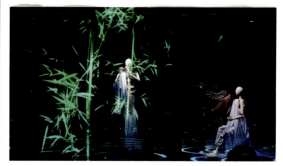

| 信息艺术设计系 | DEPARTMENT OF INFORMATION ART & DESIGN | 彭宇 | Swarm Theater | 指导教师 – 米海鹏 |

基于集群机器人的动画小剧场。探讨可相互感知、具有移动能力的小机器人的个体运动和群体互动能否呈现具有角色性格特征的故事剧本，深入研究集群机器人用于叙事的可能性。

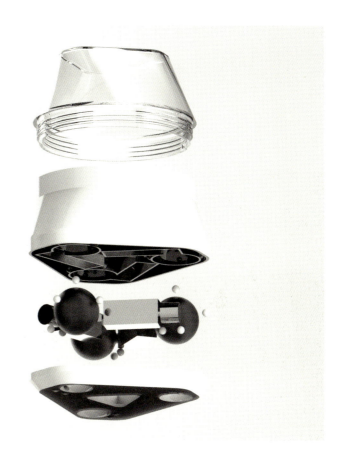

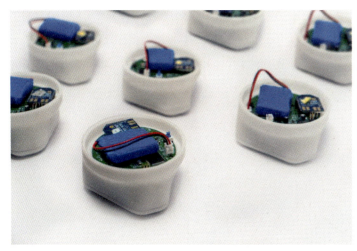

因果驱动的保险推荐可视化系统

刘枝秀　指导教师 – 崔鹏

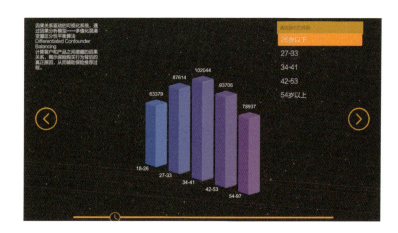

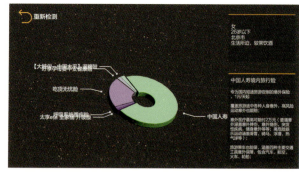

系统从原理层面将保险数据转换为可视化网络图。基于合作保险服务商提供的数据，通过多值化混淆变量区分性平衡算法计算客户与产品之间的因果关系，旨在探索客户购买行为背后的真正原因，并提供定制化推荐建议。

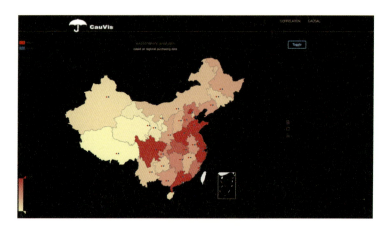

雷克华　智能家居VUI的消歧反馈策略展示系统

指导教师 – 贾珈

本课题研究和设计了智能家居场景下语音用户界面的多人多设备多轮消岐策略，并基于该策略实现了一个2.5D虚拟智能家居空间系统，用户可以控制屏幕中的人物角色在虚拟空间中移动，使用语音输入对空间中设备进行操控。

你好，我是小雷同学

| 信息艺术设计系 | DEPARTMENT OF INFORMATION ART & DESIGN | 孙浩 | Light Up | 指导教师 – 徐迎庆 |

课题探究了基于超声波触觉反馈在游戏设计中的应用。用户通过超声波提供的触觉反馈并结合视觉信息在半空中捕捉虚拟萤火虫，之后将它们放置到瓶子内并点亮周围场景。

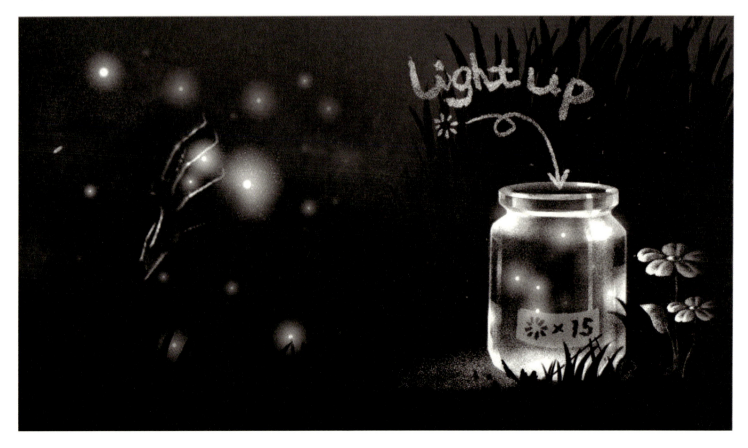

龚子仪 灰岛

指导教师 - 吴琼

本作品是一个包含了可触道具和真实反馈的增强现实交互装置，用户需要控制虚拟人物的位置来影响浮空岛的倾斜角度，来引导小球滚动到得分区域。而在特定位置放置石块来创建阻挡区域也可以帮助到用户更好地进行游戏。

| 信息艺术设计系 | DEPARTMENT OF INFORMATION ART & DESIGN | 张存君 | 计算机生成图像评价研究与应用系统设计 | 指导教师－贾珈 |

本课题探究了生成图像满意度的影响因素，提出了可量化的评价标准，并给予上述研究实现了设计实现了一个图像生成系统，用户可以通过选择想要生成的物体类别，输入想要的感受风格，系统接收用户输入之后，显示出生成过程动画，最终给出一幅生成图像。

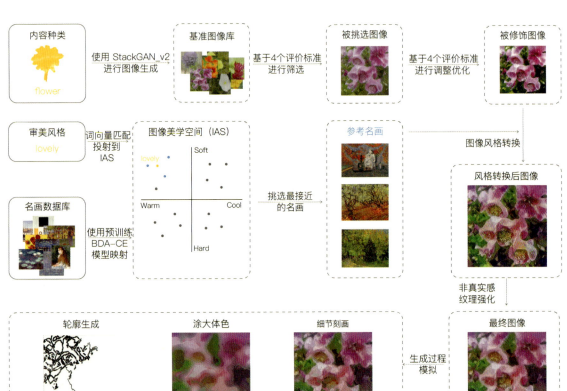

马海博　时空切片

指导教师 – 张茫茫

《时空切片》是一款实时记录动作并以切片的形式——呈现的互动装置。它的意义在于严肃地让人们见证行为从发生到消亡的全部过程,以此隐喻光阴逝去无法挽回的事实,从而引发人们对于时空与存在的思考。

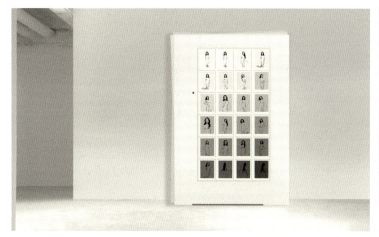
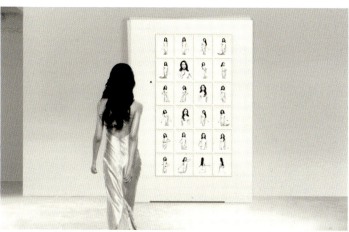
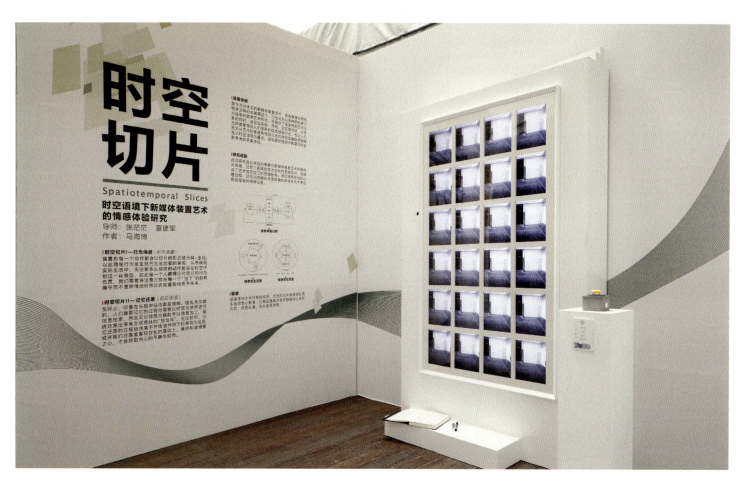

| 信息艺术设计系 | DEPARTMENT OF INFORMATION ART & DESIGN | 张红梅 "觅色"——天然色素科普展示设计 | 指导教师 – 张烈 |

大自然中的每一种"颜色"都有其背后的故事，通过空间互动展示的设计形式，科普生活中常见色素植物与其颜色的相关性，探究色素背后"不为人知"的价值与魅力。

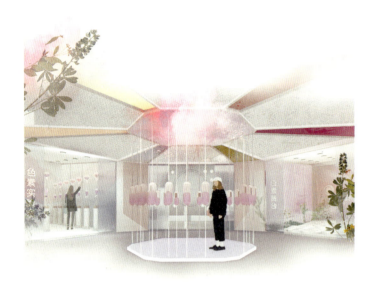

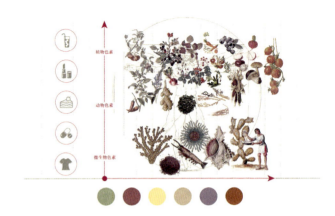

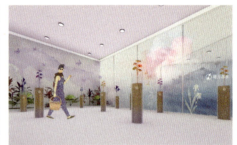

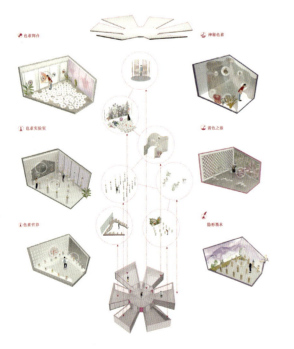

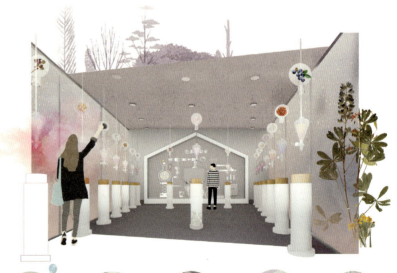

信息艺术设计系 DEPARTMENT OF INFORMATION ART & DESIGN

赵哲析　冬奥空间-2022　指导教师 - 付志勇

"冬奥空间-2022"是一个基于沉浸式环幕投影的北京冬奥会科普知识互动展示设计。主要是研究设计了一套可用于未来2022年北京冬奥会科普展示的科普展示形式。在本项目中作者主要对北京冬奥会的场馆与比赛项目信息进行研究分类，结合实际用户调研需求进行重点信息的可视化展示，并结合运动捕捉技术与三维数字还原技术对运动员关键运动信息进行分析，达到对公众科普的目的。

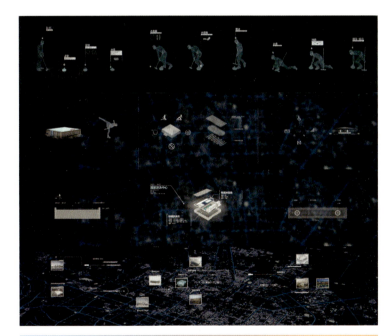

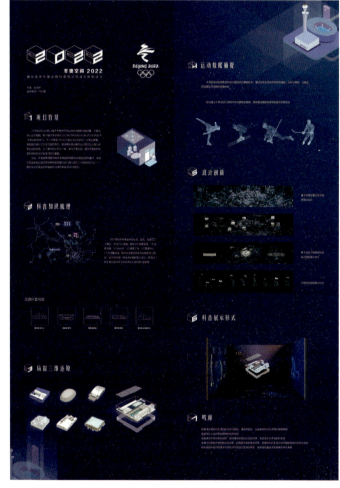

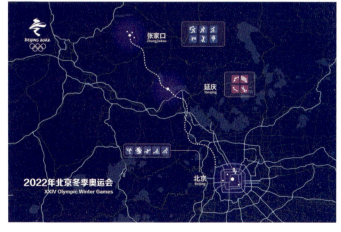

| 信息艺术设计系 | DEPARTMENT OF INFORMATION ART & DESIGN | 贺倩玢　Fluorescence | 指导教师 – 吴琼 |

"荧光"是基于生物光伏材料的科普体验装置设计，作者通过植物、微生物等生物光伏材料供给体验装置全部电力，旨在展现新材料性能、潜力及应用方向的同时将萤火虫荧光闪烁的场景模拟重现，探讨人与自然的共生方式。

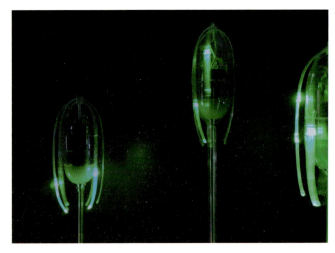
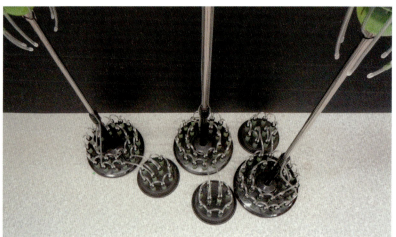
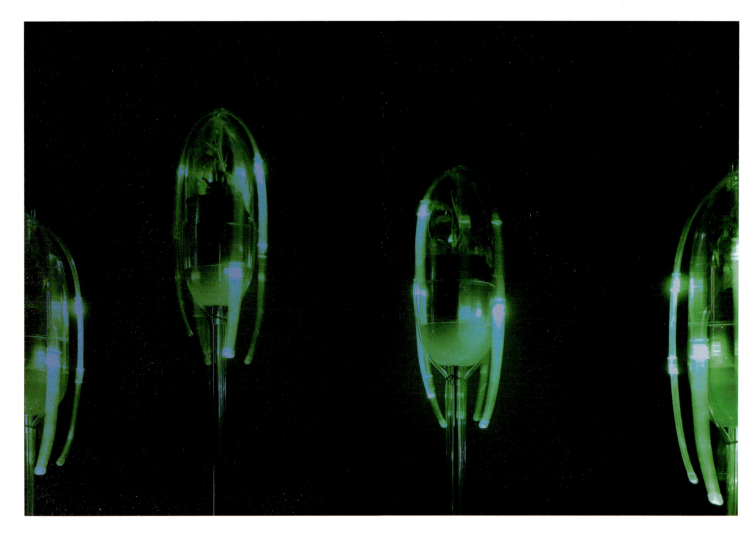

| 信息艺术设计系 | DEPARTMENT OF INFORMATION ART & DESIGN | 高艳玲 霓裳羽衣 | 指导教师 – 吴琼 |

作品是基于感温与感光变色材料的人体配饰设计，该配饰在不同环境下会呈现不同的色彩，当它被静置时是宝蓝色，当它被穿在身上时会呈现出透明亚克力的质感，当在户外时，会变化成紫色调。以此来探索智能材料在生活中应用的更多可能性。

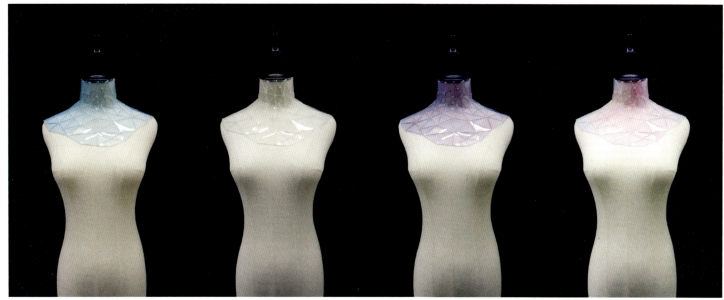

| 信息艺术设计系 | DEPARTMENT OF INFORMATION ART & DESIGN | 韩坤炯 | 海洋动物与人类"和谐共生"的科普展示研究 | 指导教师 – 吴诗中 |

人类不断探索宇宙，而对身边的海洋却神秘依旧。此课题以某科技馆海洋动物展区为例，探究以科普海洋动物与人类的关系为主的展示空间设计。提出"让故事融入生命，让生命感动心灵"的设计理念，呼吁人们与海洋动物和谐相处。

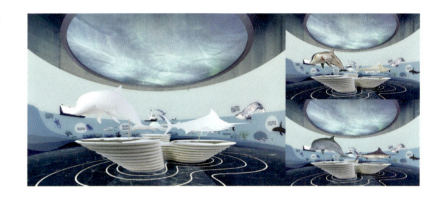

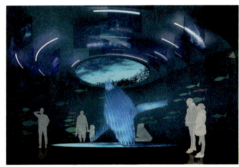

| 信息艺术设计系 | DEPARTMENT OF INFORMATION ART & DESIGN | 李屹楠 | 动物信息交互呈现设计 | 指导教师 – 鲁晓波 |

动物与人密切相关，然而许多物种来不及为众人熟知就悄然灭绝。本课题基于已知濒危物种白犀牛，对白犀牛的栖息环境和行为习性进行研究，通过虚拟现实技术和手势交互拉近人与动物的关系，唤起人们关注濒危物种的意识。

DEPARTMENT OF PAINTING

绘画系

主任寄语

毕业展，是同学们学业阶段的一个总结。从清华大学、清华美院这里、老师那里、同学之间学到了什么、交流了什么、思考了什么、纠结了什么、感悟了什么，从你们的作品中是能够看出来。从同学们多样、多元性的作品中，我看到了温度，思考的温度，心的温度；看到了情感，对艺术的情感，对生活的情感；我看到了年轻人的生气与活力。

我希望同学们今后的艺术创作中要更有温度，而不是简单再现或者停留在冰冷的技术层面，因为这个层面已经或者很快就会被人工智能取代了。斯坦福大学教授卡普兰做了一项统计：在美国的 720 个职业中，将会有 47% 被人工智能取代，而在低端技术、体力工作为主的国家将可能高达 70%。照此估算，我们所说的 360 行，只剩下 108 行了。那艺术会被取代吗？我觉得不会，因为艺术不是简单的物质的硬性需求，也不是流畅、无障碍这么简单。而是人类特有的精神层面的审美需求，人的情感有多复杂，艺术只会比它更复杂。我想只有人类消亡了艺术才会终止。

我希望同学们的作品要更有情感，除了饱满的个人情感之外，还要有人文关怀。身处一个急速发展、变化的时代，就应该用作品去反映、表达对它的各种感知、体会、思考、焦虑与质疑。

过不了多久，很多同学就要离开生活学习了四年、七年甚至更长时间的清华园，进入一个纷繁复杂且充满未知、不可预判的社会了。希望同学们在今后的艺术道路上能够静下心来，慢下来，仔细欣赏身边每一处美丽的风景。

葛伟　自由行走　指导教师 – 李睦

我尝试着运用主观色彩去思考、去表达，在创作中允许潜意识、无意识间浮现出来的思绪、形象自然出现。在画面上用幻想代替现实，用主观色彩去隐喻，让情感的表达更加自由。整个绘画创作如同不带有目的的散步，每一个岔路口都是平等的，走到哪儿都是风景。在绘画创作中把目标、幻觉、梦境、思考、情绪、无意识等诸多因素，给予平等的地位。色彩在现实与幻想、听觉与视觉、具象与抽象、情感与记忆之间自由地变换形成画面。

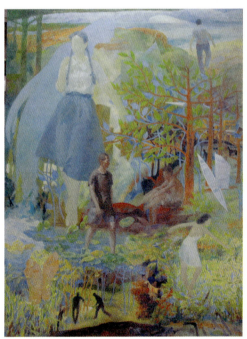
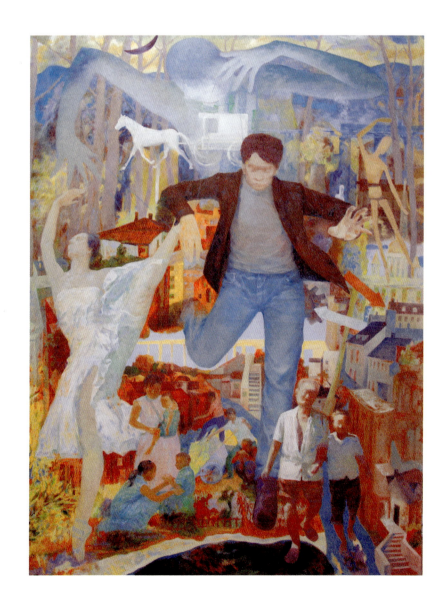

绘画系　DEPARTMENT OF PAINTING　　杜木　圣山　　指导教师 - 蒋智南

"雾笼云遮缥缈中，浑然浩气贯苍穹"。雪山，自古以来就代表着神秘、孤傲、纯净，与水彩中的留白相结合，更能够突出雪山山形之美，光影色彩之表达，营造意境之美。

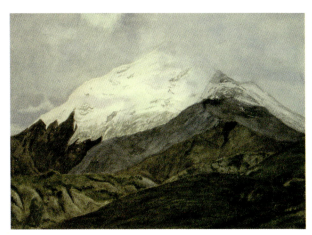
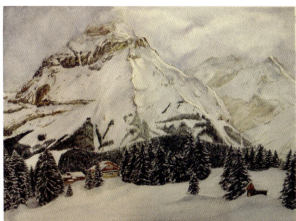

| 绘画系 DEPARTMENT OF PAINTING | 扶鑫 | 净土记忆1、净土记忆5、净土记忆6、净土旋律16 | 指导教师 – 李睦 |

重新的解读、儿时的记忆、诚实的拿起画笔。与传统、时间、自然进行一次不一样的对话。"她"不再是造像，残缺，就像上天赐予一样，让"她"显得更加神秘更加富有故事，这是人与自然的共同杰作。当"她"的五官不再那么明显时，我更可以清晰地感受到"她"的表情和神态。

绘画系　DEPARTMENT OF PAINTING　　高海滨　百家味　　指导教师 – 王巍

流动商贩，好似城市的土壤，虽有煞风景，但仍需一席之地。创作由两部分构成，分别为劳作与休憩的场景，任凭寒风萧瑟，冷气逼人，仍挡不住他们流窜于城市的街角旮旯，延续百家之味。谨以此幅作品致敬最简单务实的劳动者。

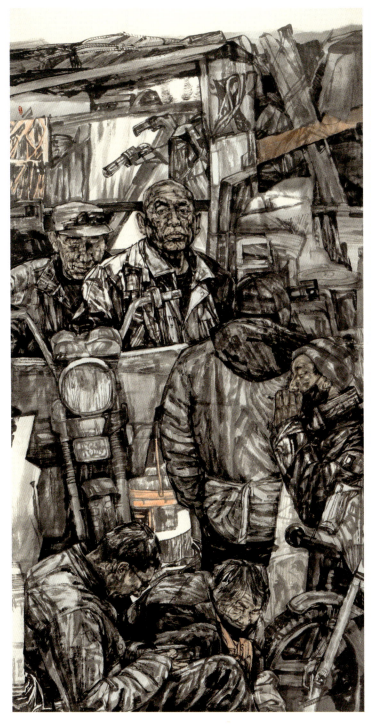
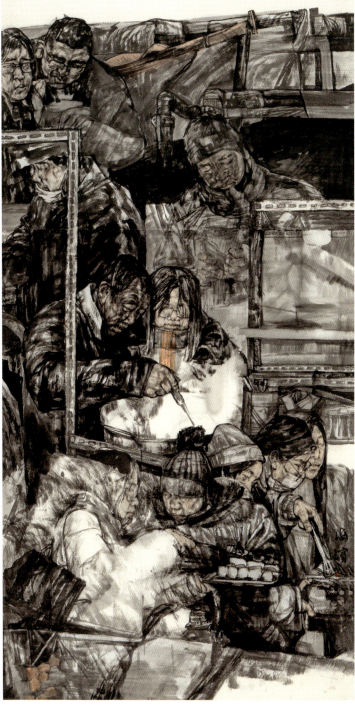

选取了周围朋友的形象，忽略掉形体和细节，只留下对他们的印象，追求一种超越表象的现实，强调个人主观性。

这里选取的是日常生活中的空间，以个体中的形态来凸显心理状态，在熟悉的场景中透过形式建立一种不同于寻常经验的陌生感。

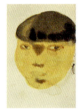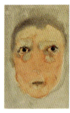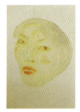

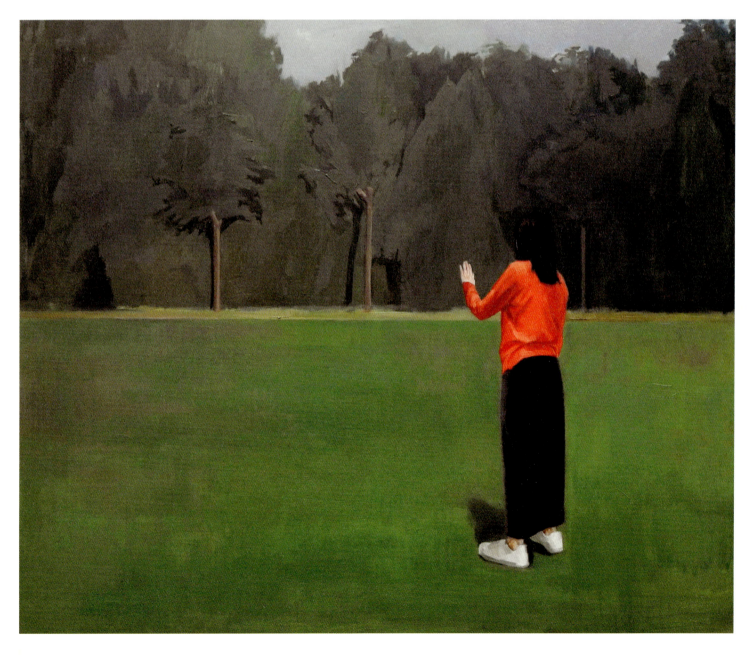

何晓军　《故园》组画

指导教师 — 韩敬伟

本作品以四川和西北两个故乡为情感依据，嘉陵江湿润浓郁充满诗情画意，西北大地干涩空旷展现苍茫大气，作者融合了对自然山水与人文生活的体会，将对家乡情感的体味通过艺术语言表达出来。

| 绘画系 | DEPARTMENT OF PAINTING | 黄天成　白月光 | 指导教师 - 文中言 |

鹤元素自古就已经运用在绘画方面是祥瑞、长寿的象征。由于丹顶鹤在不同历史发展阶段带给人们的符号意义有所差别，当代的艺术家更注重把鹤文化用在弘扬中国传统文化方面，因此鹤文化就有了新的时代意义。

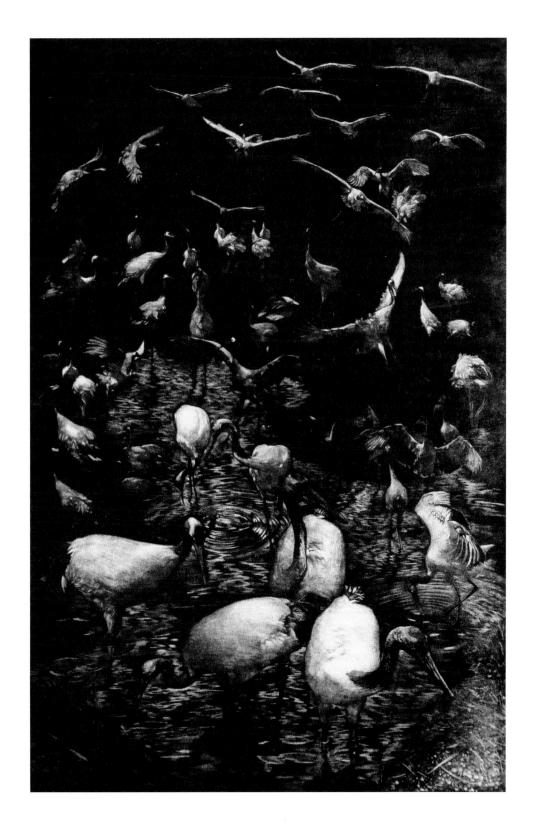

黄天成　白月光

绘画系　DEPARTMENT OF PAINTING

黄正敏　游戏力场——涡力平衡
游戏力场——隐身衣
游戏力场——黑洞
跳圈Ⅰ
跳圈Ⅱ

指导教师 – 石冲

现实生活的不同情境下，规则、秩序和力场无处不在。恍然之间，我们的身份和欲求、现实与梦境都在不确定当中变换、模糊。在"场"的人努力地挣脱和放下，"场"外的人却忙着进场。

| 绘画系 DEPARTMENT OF PAINTING | 廉睿强　空间 | 指导教师 – 石冲 |

《空间》尝试采用非线性叙事表达方式，同时引入不同的媒介、材料和形式，对空间的重建，将绘画物象媒材化，并将其进行多重组造，解构了绘画的独立性，以符合当代艺术语境。

绘画系 DEPARTMENT OF PAINTING　　王琦　春雷、昼、夜、不能说、你在哪儿？　　指导教师 – 李天元

与自己对话，尽可能诚实地面对内心深处真实的情感。探究着内心的斑斓或落寞，欣喜的同时又不断地自我否定，自我安慰，再自我探究。

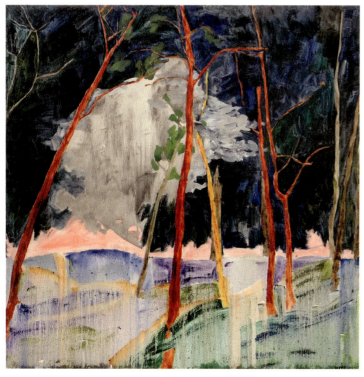
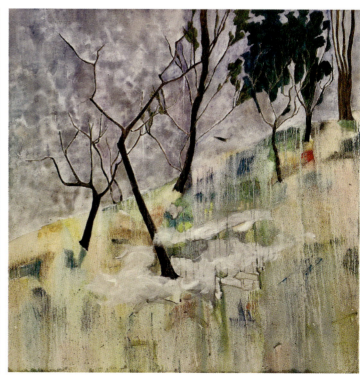

绘画系 DEPARTMENT OF PAINTING

苏向瑞　查嘎

指导教师 – 顾黎明

"查嘎" 蒙古语为"时间"的意思，是蒙古人的"腾格里"，代表蒙古人淳朴的世界观。作品分线上和架上两部分，线上部分可以通过二维码进入公众号了解线上展览，分口述家族史、家族史手稿和故地考察三部分。架上属于综合绘画；绘画元素有蒙古文字和家族相关的图片、图示等；手法上使用木刻、丝网和直接画法；色彩上运用蒙古族喜爱的颜色，把我们家族和这个古老民族相关的往事呈现给大家。

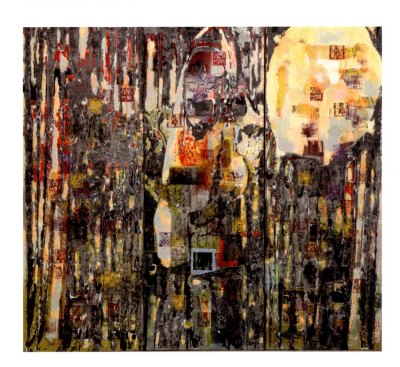

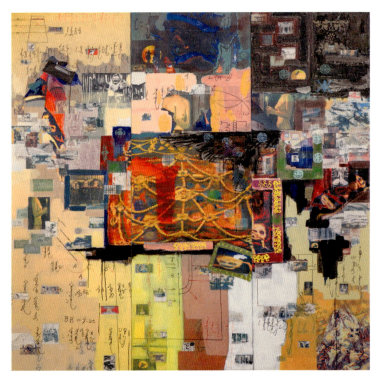

王汐月　斑斓新丝路

指导教师 – 文中言

《斑斓新丝路》组画创作以大尺幅的油印套色木刻形式，用绚丽饱满的色彩和独特的木刻版画语言刻画了以响应国家"一带一路"政策为切入点的对新丝绸之路的憧憬与想象。

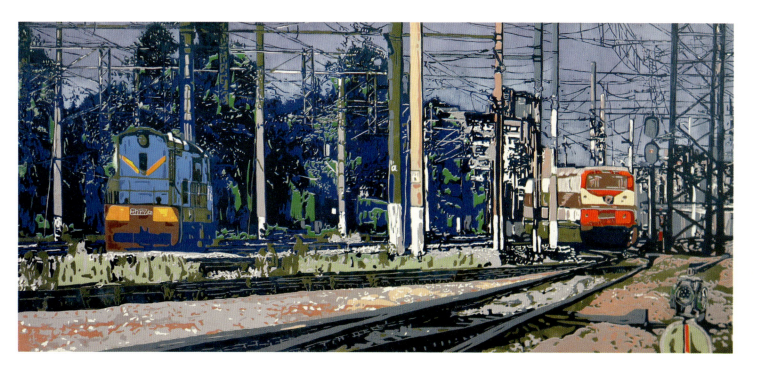

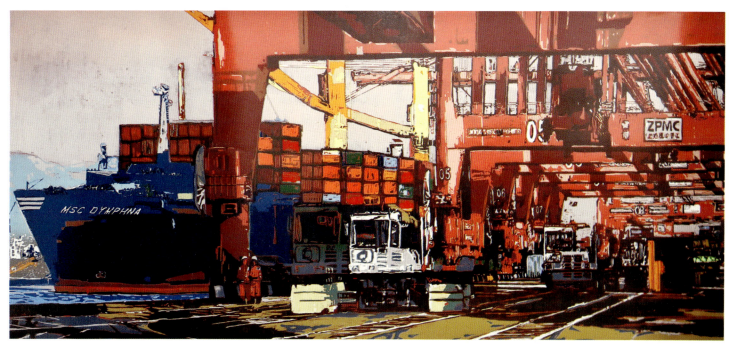

杨子文　虚妄、我23岁、太行的微笑　　指导教师 – 宋克

生命是皮囊一副，在人道世间行走一朝历经生死荣辱，品鉴作为人的酸甜苦辣。这样的面孔是自嘲也好或被他人嘲笑也好，是被接受也好或被排挤也好，是被信任也好或是猜疑也好，其都是生而为人的虚妄。而实在的是什么呢，唯剩被安排生而为人走一朝的这件事情，故知一死生为虚诞，齐彭殇为妄作。

张鸿飞　窗里窗外、迥然、咖啡馆创作图组　　指导教师 – 宋克

咖啡馆，被称为城市人的"第三空间"，是当下日常生活中人们的一个去处。相对私密又不隔离，可以独处又不封闭，在这个可以会友，可以畅谈的空间中，能够看到很多源自现实的现象，也自然地印记了当下许多人的状态和情感。

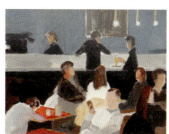

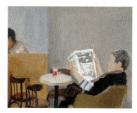
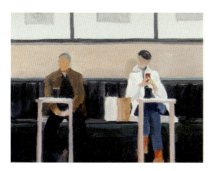
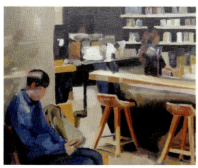
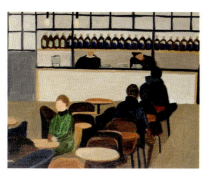
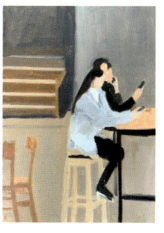
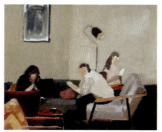

| 绘画系　DEPARTMENT OF PAINTING | 钟乔乔　八家将、八家将脸谱、少尉门神 | 指导教师 – 王巍 |

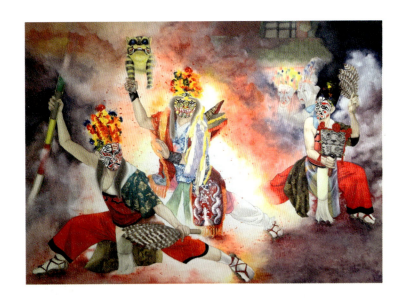

两岸文化一脉相承之下，至今有何相同与不同。同样主题脸谱，在台湾则是因应庙会游行而生。

八家将由来：

源于明朝末年，家将的装扮特色主要在于脸普、刑具、衣着。出阵之时，有专门勾勒脸谱的师傅，称"面师"。彩绘脸谱称为"开脸"。家将经开脸、着装完毕后，代表所扮演的神祇。衣着、刑具、法器也代表家将的不同职掌。八家将的形象样貌除了本身的服饰之外，在脸谱上的符号是具有各个神尊使者的性格与身份以及代表台湾本土信仰之下所形成的特色象征。

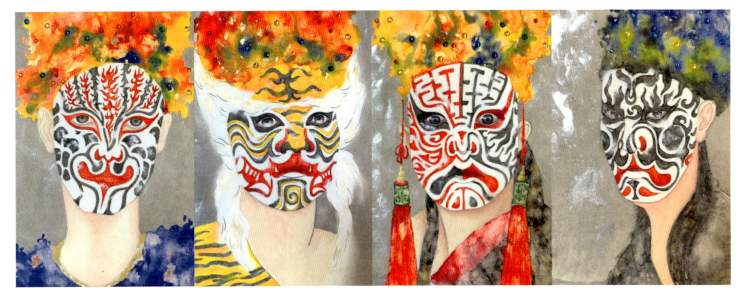

| 绘画系 DEPARTMENT OF PAINTING | 周凯斌　模式－1、模式－2、初晴后雨 | 指导教师－李睦 |

我一直围绕着自然、社会与人来展开艺术创作。《模式》作品来源于金属制造业的模具。产品基本一样，而这正像是部分人的成长与生存状态，编号则是他们的名字，在一个固定的模式化下生活，有着相同的共性却缺少变化与个性。《初晴后雨》的画面元素都由象形文字构成，人融于草丛中，融于这自然之间，意在表达人、社会与自然的和谐共处意境。

张凡　三十一

指导教师 – 文中言

《三十一》系列，是一组黑白平版作品。作品选取"猫"作为表现对象代替"我"出现在画面之中。运用平版的方式制作，在追求版画印痕效果的同时，探索绘画的笔触感，在形与面、形与肌理之间寻求平衡。

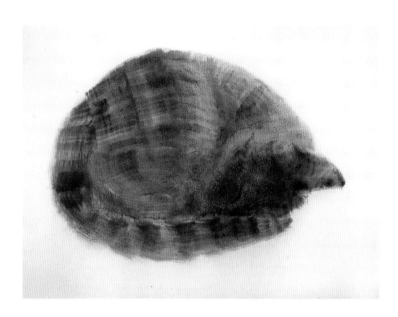

王宣喻　我是我系列（1～10）

指导教师 – 蒋智南

直觉是艺术家知识积累与职业能力的常态表现，带着潜意识的批判与预期。创作过程中它是始终存在、发挥作用却始终无法直观展示的独特表达。我将借助《自画像》这个永恒的主题与自我对话，进入直觉与理性经验重合又矛盾的维度。

陈丰勇　　　　　李兴兴　　　　　毛禹　　　　　吴蔚

孔繁迪　　　　　梁路非　　　　　王娜

于国光　　　　　赵峰

DEPARTMENT OF SCULPTURE

雕塑系

主任寄语

同学们怀揣着梦想朝气蓬勃地踏入学校的大门,开始了自己的艺术征程。艺术不仅需要我们保持个性、更需要独立思想,需要我们升华到本我之外,站在更高的视角来审视自我及艺术创作活动,从不同的角度体现艺术作品的价值。同学们要不断沉淀自己、壮大自己,真正做到"为人生而艺术",并肩负起时代与社会赋予我们的历史使命。近些年来,雕塑系的作品更是愈发精彩,无论从作品的质量还是高度上来看都取得了可喜的效果,这对于老师和同学们来讲,无疑是令人激动的。

同学们要抓住机遇随着艺术文化繁荣发展的浪潮来实现艺术理想。艺术之旅漫长而又艰辛,由衷地希望各位同学们在以后艺术道路上越走越远,取得丰硕的成果!

| 雕塑系 DEPARTMENT OF SCULPTURE | 陈丰勇　归来、碧树、此岸、青思 | 指导教师 – 胥建国 | 184 |

此作品试图在宁静的意境中注入哲学的思想意味，这种状态表现的不是客观世界中的存在对象，而是一种生命的、体验的美感，是超越一般意义上的喜怒哀乐。并在超验的境界中，获得更深层次的生命安慰。

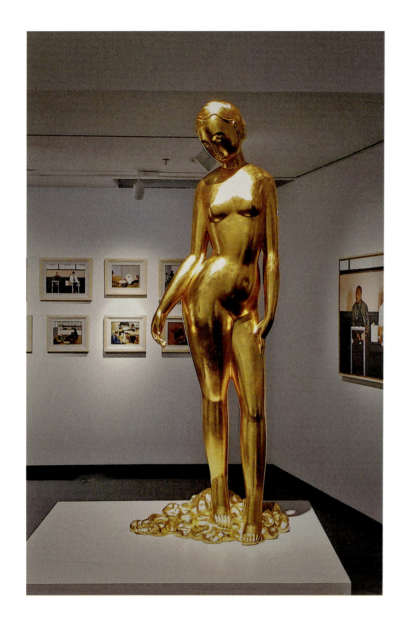
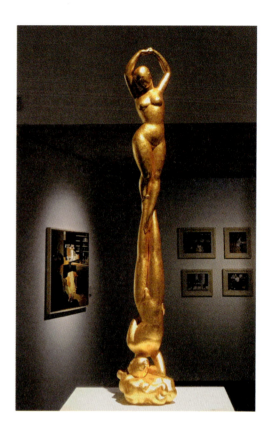
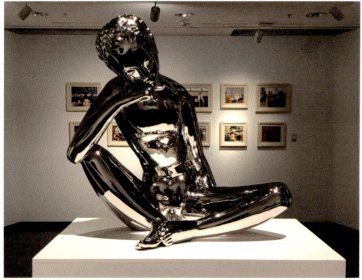
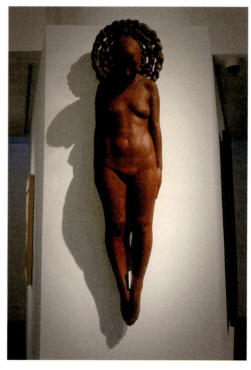

雕塑系 DEPARTMENT OF SCULPTURE

孔繁迪　碎裂·共生

指导教师 — 董书兵

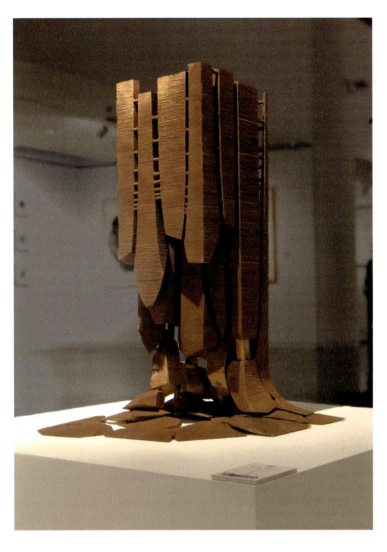

水，以其温润的特性滋养万物。干旱的地方往往伴随着碎裂的痕迹，龟裂的河床、枯萎的树皮。树，以其坚韧不拔的精神根植于大地之上。在防止水土流失的同时也提供万物生存所需的氧气。每当我们侧耳倾听树木的呼吸时，往往能听到水流淌的声音。在没有植被的保护下，即使再肥沃的土壤，终有沙化的一天。碎裂是消失的开端，连接是共生的伊始。

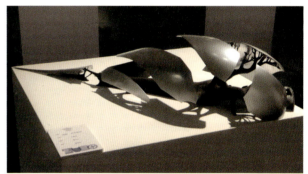
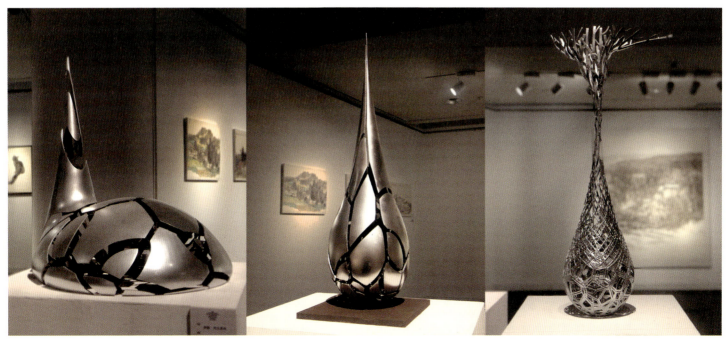

李兴兴　灰·忆

指导教师 – 马文甲

在文明的历史进程中，混凝土材料扮演着至关重要的角色。成为艺术家创作的一种材料语言。我采用案例分析的方法对现代艺术中用混凝土作为材料语言的经典雕塑作品进行了梳理和分析。混凝土材料所具有的灰色的视觉、沉重感、冷漠感与当代社会中人与人之间的疏离感，以及当代文化与传统文化之间的断层有着某种深层的联系。基于这种对当下社会的审视以及传统文化和现代文化之间的思考，在创作中，我选用混凝土作为材料语言，结合封存和切割的工艺，通过雕塑作品所呈现的粗陋的外表和精致、美好的内核，当代物件和传统物件之间所形成的强烈视觉反差传递笔者的艺术理念和文化反思。

混凝土材料由作为土木工程建设的实用性物质，转向当代雕塑创作中一种具有审美性质的材料语言，这种向度的转变背后承载着艺术家对社会的变迁与文化之间关系的判断。混凝土材料自身固有的特质，结合艺术家的艺术观念和探索，它在当代艺术创作中的面貌将会越来越丰富、多元。

雕塑系 DEPARTMENT OF SCULPTURE

梁路非 三千烦恼丝、相由心生、朝夕一梦

指导教师 – 魏小明

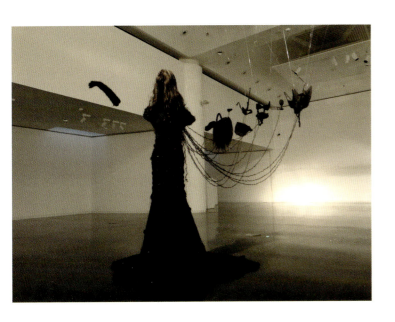

人们常说自寻烦恼，而烦恼往往源于欲望得不到满足。就欲望本身而言，其并不存在善恶之分，关键在于控制。但在当下，越来越多社会问题的矛头都指向了欲望，情欲也好，物欲也罢，欲望的越位不仅让自身陷入了困境，还会潜移默化的影响周边的人与环境，进而引发种种社会问题。但贪婪又是人的本性，就像头发一样，一点一点的从脑子里滋生，而我们自身却很难意识到，渐渐的在无形之中牵扯着我们，到最后，甚至不知道是我们拥有了欲望，还是欲望拥有了我们。我们一直都在探讨物质与精神之间的关系，但在物欲横流的今天，我们的精神文明到底该归何处？如果我们不能做到无欲无求，那我们又该如何去正视这"三千烦恼丝"？

《相由心生》

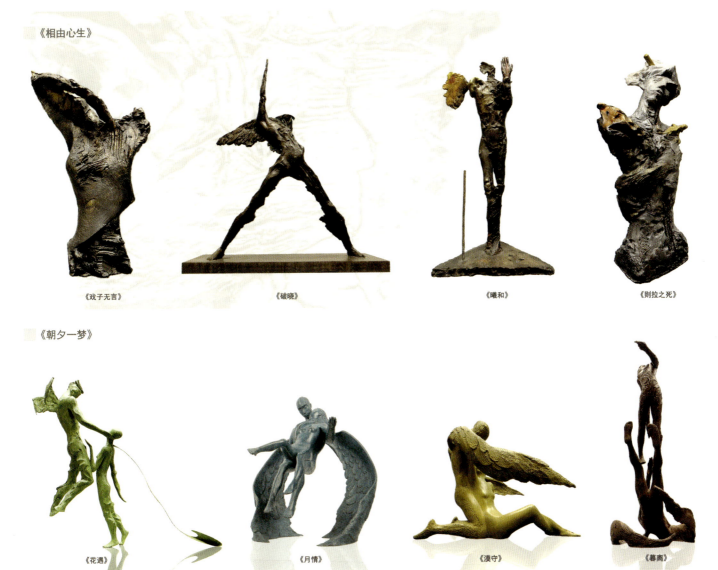

《戏子无言》　《破晓》　《曦和》　《则拉之死》

《朝夕一梦》

《花遇》　《月情》　《漠守》　《暮离》

毛禹 唤、封锢、守卫、静待、默行

指导教师 - 董书兵

《封锢》等5件作品表现的是面对某些事物态度与过程，现实的不确定常常是个人无法左右的，无论是人或事，不可期待也无法捕捉，期盼、封闭、焦虑、思考、坦然等既是不同的状态也是转变的过程。《无言》：作品表现的是雕塑色彩语言的情绪化表现，不同状态下的颜色让人的色彩感受各不相同，让你感受到心情的变化、想到某些景色、故事或者记忆片段等，人无言，心有意，色彩也可以代替语言来传达信息，表达感情，让观者产生诸多联想并找寻似曾相识的感受。《流云》：我喜欢一些意料之外的效果，切割后的流动的画面感让我看到一种自然的东西，人为无法完全干预的变化，作品将简洁的山体形态与黑白墨色结合，将可控与不可控的元素融入在一起，表现出静谧又奔涌的意境。

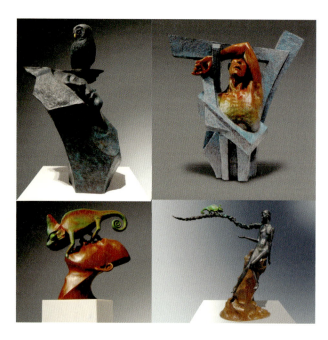

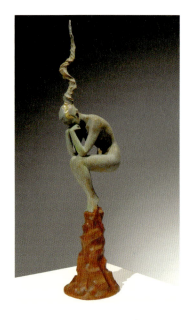

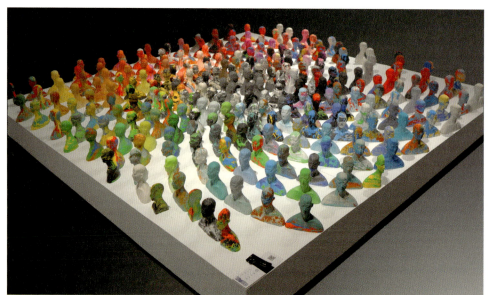

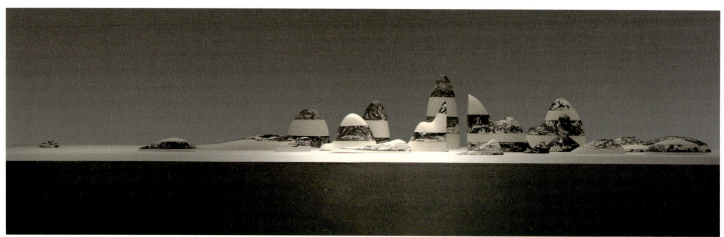

王娜 — 今日女性简史、上帝关门 网络开窗

指导教师 – 许正龙

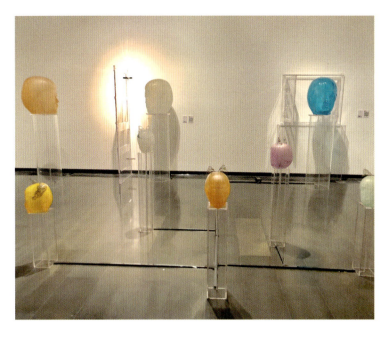

《今日女性简史》：雕塑的创作主题源自于自己对女性、生活、时间的思考，主要表现女性审美主导下的女性形象。在中国以往的价值体系中是"女为悦己者容"，而追求自由解放的新时期女性则应是按照自己的审美意愿和情趣去创造美丽。这也正是我在此次创作中的一个主旨，"女为己悦而容"。

《上帝关门 网络开窗》：互联网时代，网络为我们的交流开启了新的途径，过去"上帝"为惩罚人类，用山川河流和海洋把人类之间交流的"门"关了起来，而今网络则以它的形式为人类的交流开启了一扇"窗"。结合未来科技感十足的亚克力雕刻材料和传统门窗的样式确定了这一系列的创作题目《上帝关门 网络开窗》。

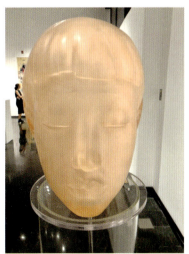 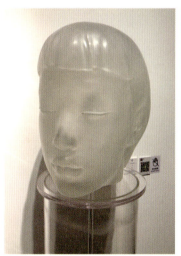 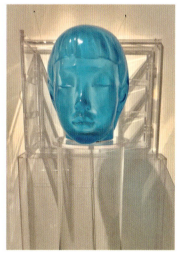

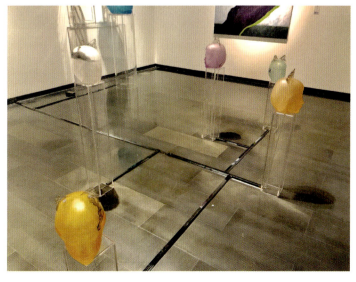

雕塑系　DEPARTMENT OF SCULPTURE　　于国光　老者　　指导教师 - 曾成钢

从一张历史照片到立体的雕塑，做一次不同语言的互相转化，是一次对雕塑的总结，也是一次对艺术与非自律因素的实验。

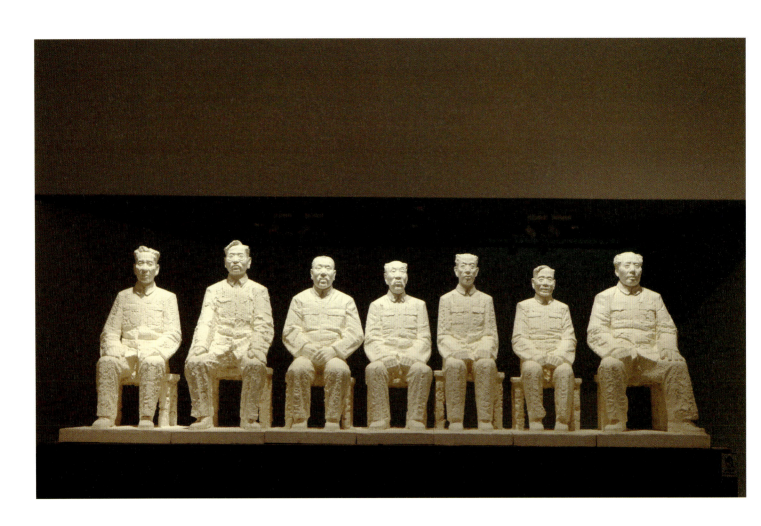

雕塑系 DEPARTMENT OF SCULPTURE

赵峰　原·觉

指导教师 — 曾成钢

在雕塑形态层面，《原·觉》以形体塑造和空间营造为切入点，探讨表象再现和心象表现的差异。由塑造和挖掘两种方式派生出的"可见与不可见"、"视觉与触觉"、"聚合与扩张"、"实体与虚空"间的对比亦凸显了泥土的异质性。

在精神观念层面，《原·觉》表现了十位在人类历史的各个领域中有着重要影响的伟人和巨匠。其一，他们的存在是人类个体所能实现的极致，饱含了人类共有的求真精神和生命活力。其二，将不同时代、不同民族的杰出人物聚集在一起，希望能够引导观众超越国家与民族身份，发现自身的存在根源与时空关联；其三，用最质朴、最富诗意的方式去表现人性中最原始的本性、最真实的面貌，而这种面貌则可以承载人类的历史与灵魂，能够反映从古至今漫长的时空流变中人类历经的艰辛和磨难以及所蕴含的生命活力与强大能量。

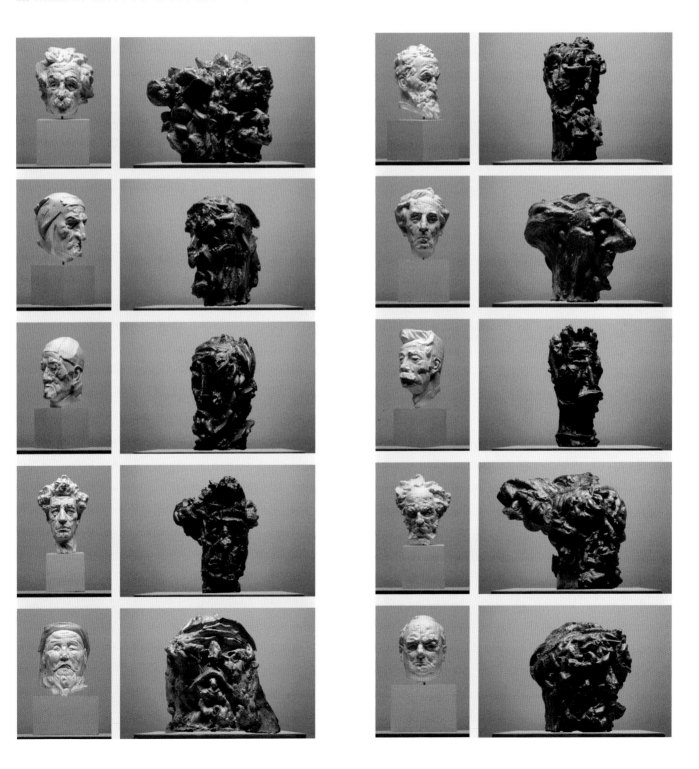

| 雕塑系 DEPARTMENT OF SCULPTURE | 吴蔚　听、天地、我认为，我认为、云奔、云行 | 指导教师 – 胥建国 |

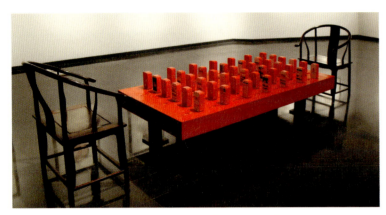

《（我是，你是？）（我是？你是。）》
信息技术越来越发达，涌现出了许多自媒体，包括手机端的各种软件的开发，使人们越来越需要这些"屏幕"，通过网络的虚拟性沟通，人们面对面的交流的机会逐渐减少，开始活在幻象中。那么屏幕建构的他者凝视里，你是谁？

《云》系列作品，运用正形与负空间形态转化，表达"阴阳和合"观点，体现中国阴阳观念的哲学思维。《人物》系列，表达了本人生活中某一段时期的状态。语言造型上探讨实与虚的变化统一，以虚喻实、虚实相连、气息贯通、气韵生动。

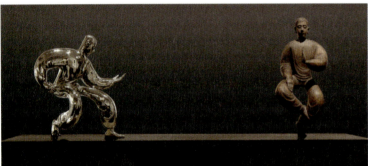

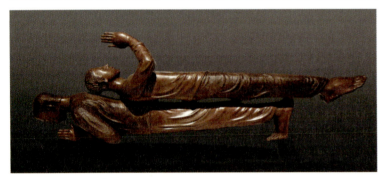

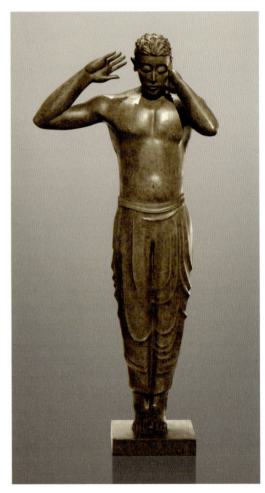

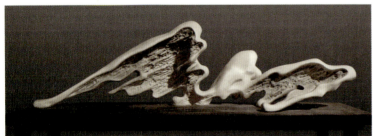

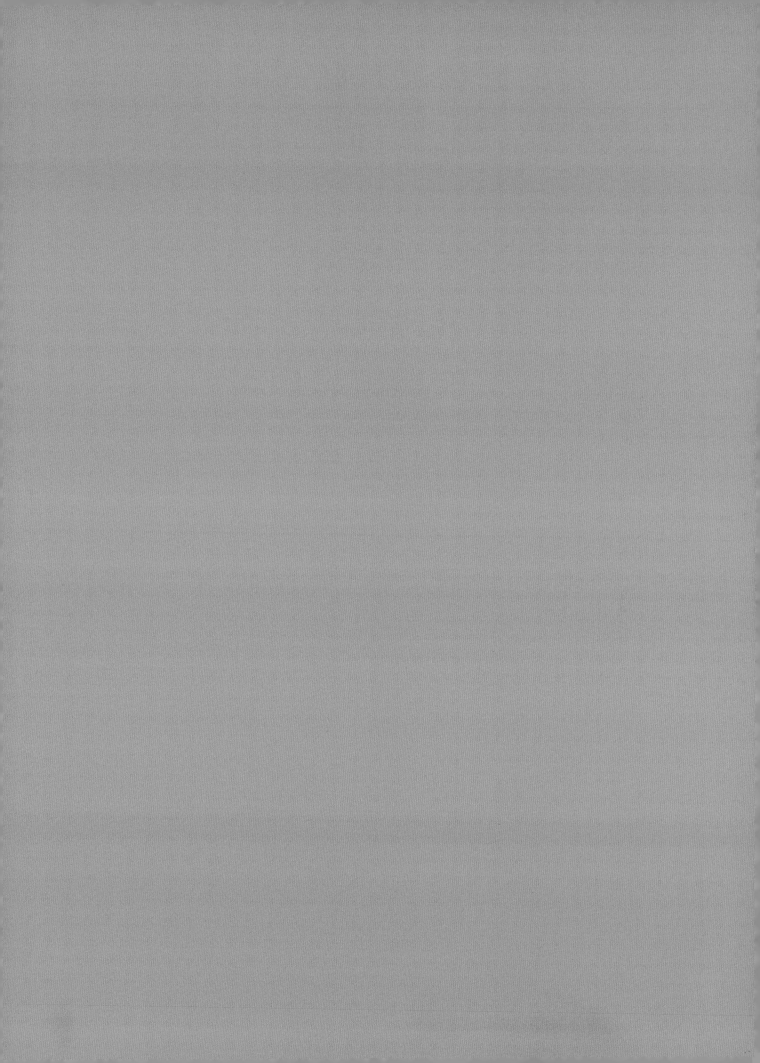

陈乘　　　　　　　　袁国明　　　　　　　　黄雅捷　　　　　　　　汪魏熠

BASIC TEACHING & RESEARCH GROUP

基础教学研究室

主任寄语

基础教研室的硕士生研究方向包括"设计基础"和"造型基础"两个部分。本届硕士毕业生作品都是基于学生自己的专项研究成果而展开的设计应用或创作实践。这些作品不仅很好地展现了学生们应有的专业水准和风貌,而且完整地呈现了本教研室硕士生研究成果的多样性与独特性。

基础研究是设计创新和艺术创作的原动力。研究生的重要特征就在于"做研究",它好比撑竿跳高运动的"长杆",借助它能够将自己送达更高的学术平台。当今社会,大多数人都愿意从事与专业前沿相关的研究工作,殊不知,基础研究却是极好的研究方向和平台。凭借自己的研究成果,可以尽情地展开多种方向的设计创新和艺术创作,进而实现专业的快速提升与跨跃。

基础教学与研究旨在通过科学、系统的训练方法,有效地提高学生的创新思维能力、造型能力和审美能力。在广泛吸收不同造型艺术精华的同时,竭诚学习和继承优秀的传统文化。通过强化基础理论研究与专业实践应用的结合,激励学生勇于探索、不断创新、追求卓越、完善自我。

陈乘　雪浪石

指导教师 - 金纳

雪浪石的画面暗蕴澎湃的生命力。其创作过程艰苦而漫长，画面的生长与人内心的成长一般充满未知与迷茫，我逐步打通凝结阻碍，期待着进入辽阔净土。

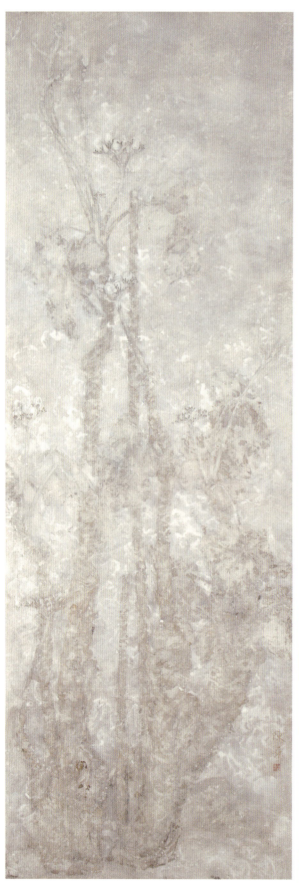

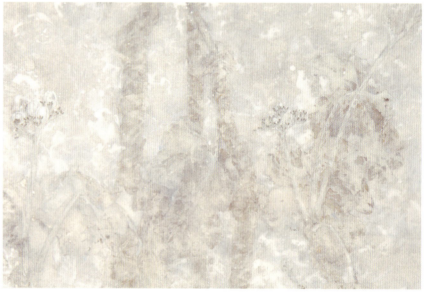

汪魏熠 — 基于温差发电技术的研究与应用设计——利用炉具余热的温差发电装置设计

指导教师 – 邱松

温差发电是继核能、太阳能、风能之后的一种新能源利用方式，备受世界各国关注。温差发电技术结构简单，可以合理利用地热、工业余废热等低品位热源并转换为电能。本设计从设计形态学的角度出发，探究形态对提升温差发电效率的影响。并利用温差发电装置将炉灶中的废热余热转换为电能，解决电力设施不发达、电力匮乏地区的生活用电问题。

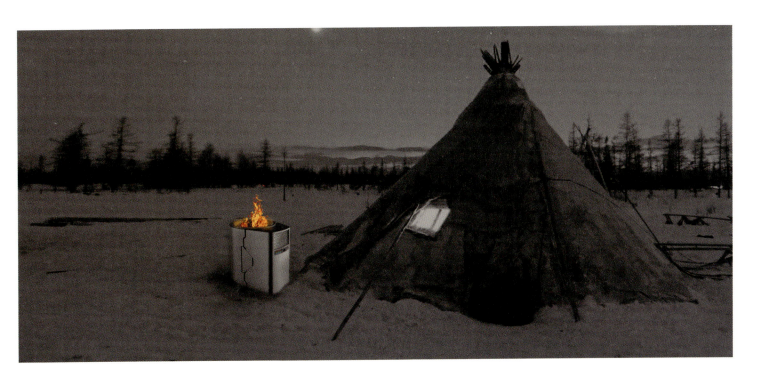

袁国明　忘机、圆·网

指导教师 – 聂跃华

作品《忘机》出自《列子·黄帝篇》，表达的是人与自然和谐相处的主题；作品《圆·网》表达生活"如网"的主题，人人都在"网"中，同时，生活还有"圆"的一面，象征梦境，充满希望。

黄雅捷　秋月白、红玉环

指导教师 - 金纳

花鸟画通过对花鸟自然的描摹玩味表达人对自然的观察和体悟，同时向观者传达自己的心境。我一直在我的画里试图寻找自我，确认自我，突破自我，画里留下了许多琢磨痕迹。我常在想，若一幅画偶然触动了一段回忆，复活了曾经逝去的一瞬间，或是在梦中的似曾相识，那该多么奇妙。